2024년 1월 25일 초판 발행
지은이 미디어픽스
펴낸이 배수현
디자인 유재헌
펴낸곳 가나북스 www.gnbooks.co.kr
출판등록 제393-2009-000012호
주 소 경기도 파주시 율곡로 1406
ISBN 979-11-6446-089-2(03650)
전 화 (031)959-8833
팩 스 (031)959-8834

Preface 머리말

추상화와 설치미술 등 현대 미술의 이해하기 힘든 복잡함과 어려워진 접근성은 보통 사람들이 미술에 접근 하는 것을 어렵게 만들어 왔습니다. 1940년대 말, '잭슨 폴록'의 〈Number8〉가 등장한 이후 미술은 선과 면, 빛 등 고전 회화의 중요한 요소들이 분해되고 재결합되는 과정의 연속이었습니다. 정말 회화의 시대는 끝이 난 것일까요?

그렇지 않습니다.

우리는 아직도 '미술'이라는 단어를 보면 〈모나리자〉의 미소를 떠올리고, 〈천지창조〉의 웅장함을 생각하기 때문입니다. 크고 멋진 전시회의 벽에 걸린 그림을 보고 고개를 끄덕일 수 있고, 내 거실 벽에 잘 어울리는 작품을 고를 수 있는 안목은 어려운 미술 공부가 아닌 쉽고 호감이 가는 회화를 통해서도 길러질 수 있습니다.

이 책은 생활 하다가 주변 어디에선가 본 듯한 익숙한 작품을 골라 작가의 생애와 작품의 의미, 뒷이야기 등을 재미있는 숨은그림찾기와 함께 수록 했습니다. 원고를 위해 고전 회화를 둘러보면서 '서양 고전 회화는 성경을 중심으로 하는 종교의 영역을 벗어날 수가 없구나.'라는 깨달음과 '고뇌 없이 만들어진 명화는 존재하지 않는다.'라는 당연한 이치를 얻은 것이 즐겁습니다. 숨은 그림을 찾으며 고전 명화를 꼼꼼하게 관찰하다 보면 작가가 우리에게 하고자 하는 이야기가 들릴 것이라 기대합니다.

목차 Contents

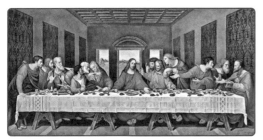
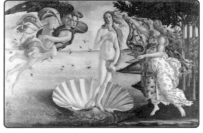
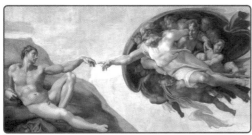
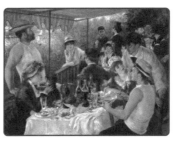
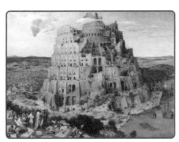
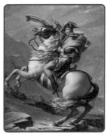
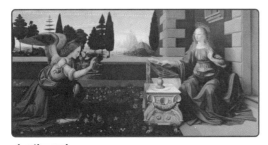
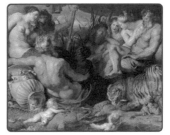

Contents 목차

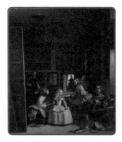
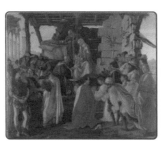
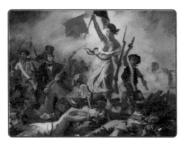
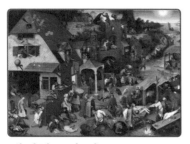
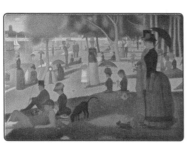
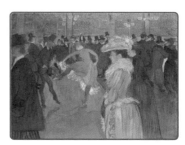
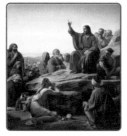
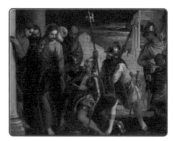

목차 Contents

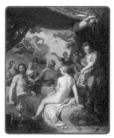
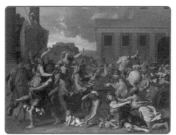
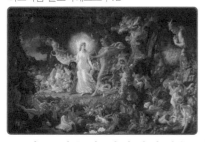
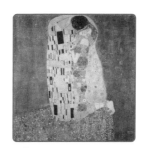
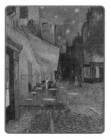
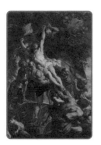
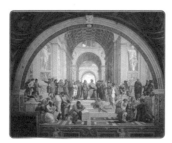
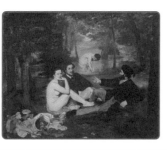

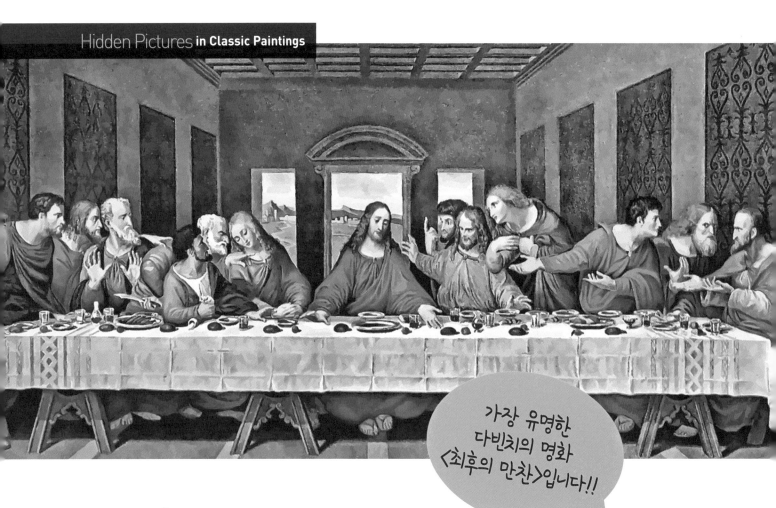

가장 유명한 다빈치의 명화 〈최후의 만찬〉입니다!!

최후의 만찬
The Last Supper

화가 |
레오나르도 다빈치

레오나르도 다빈치는 1452년에 태어나 이탈리아 르네상스를 대표하는 화가이자 발명가, 과학자, 건축학자, 지리학자입니다. 모나리자를 그린 화가로 가장 유명하지만 그 이외에도 평생을 통해 과학과 예술을 통합하려 했던 노력은 다양한 역사적 결과물들을 만들어냈고, 회화 역사상 가장 위대한 인물 중 한 명으로 기록되었습니다.

레오나르도의 대표적 걸작 중 하나인 〈최후의 만찬〉은 기독교 역사의 중추적 순간을

생생하게 포착한 걸작입니다. 1495년에서 1498년 사이에 그려진 이 작품은 밀라노에 있는 산타 마리아 델레 그라치에 성당 수도원의 식당 벽화로, 신약성서에 묘사된 대로 예수 그리스도와 그의 제자들이 십자가에

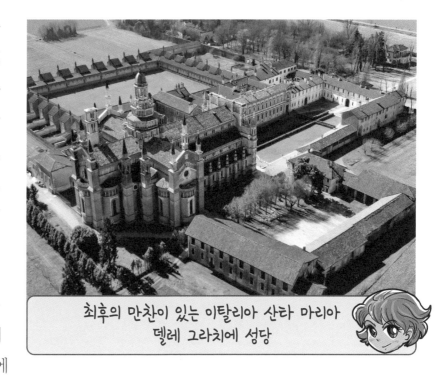

최후의 만찬이 있는 이탈리아 산타 마리아 델레 그라치에 성당

못 박히기 전에 나눈 마지막 식사를 묘사합니다.

세심하게 건축된 건축 공간에 세워진 이 그림은 긴 테이블에 둘러앉은 예수와 그의 열두 제자를 묘사하고 있는데, 그 세부적 묘사를 보면 레오나르도의 성경에 대한 세심한 관심은 놀라울 정도입니다.

이 만찬 장면은 성경의 예수가 "나는 분명히 말한다. 너희 가운데 한 사람이 나를 배반할 것이다."라고 하자 사도들이 너무 슬퍼서 모두가 예수께 " 주여, 그게 나니이까?"라고 하는 장면을 상상하여 구성한 것입니다. 구성의 중심에는 예수가 침착하고 침착하게 앉아 있으며, 뻗은 팔은 그의 머리를 강조하고 그의 중심 역할에 주의를 기울이는 삼각형을 형성합니다. 만찬장 전체가 예수를 중심으로 하는 원근법으로 구성되어 있고, 제자들의 반응은 놀라움에서 불신, 슬픔, 분노에 이르기까지 다양하여 각 캐릭터들의 장면에서 뚜렷한 감정을 느낄 수 있도록 표현되어 있습니다.

레오나르도 다빈치의 〈최후의 만찬〉은 예술가이자 사상가로서 그의 탁월함을 입증합니다. 예수가 임박한 배신을 예언하고 그에 따른 제자들의 반응을 극적으로 드러낸 묘사는 인간 감정의 본질과 믿음의 영원한 의미를 되돌아 보게 합니다.

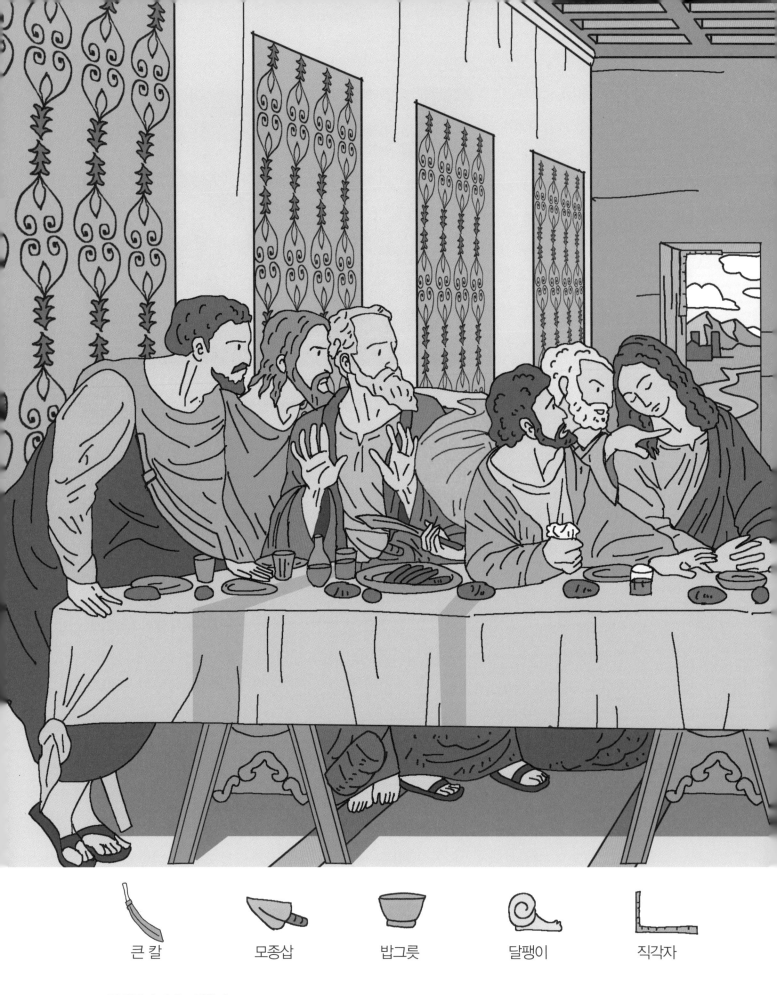

큰 칼 모종삽 밥그릇 달팽이 직각자

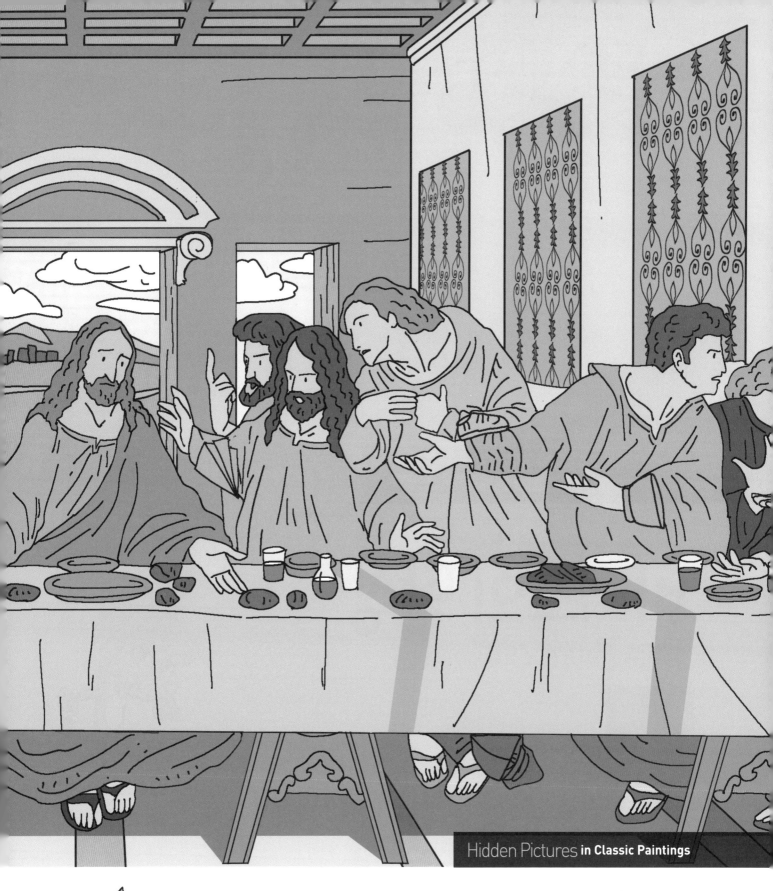

목긴 부츠

식빵

종이비행기

운동화

돛단배

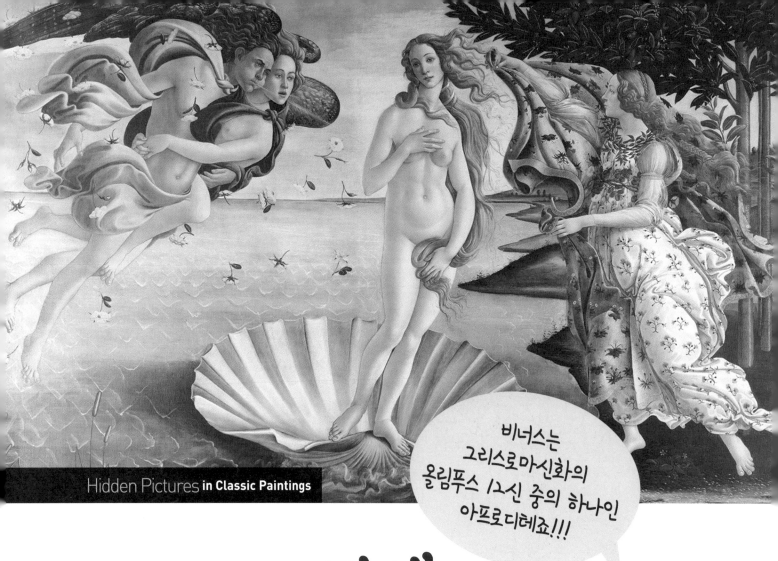

> 비너스는 그리스로마신화의 올림푸스 12신 중의 하나인 아프로디테죠!!!

비너스의 탄생
The Birth of Venus

화가 |
산드로 보티첼리

이탈리아 초기 르네상스 시대의 대표적인 화가 산드로 보티첼리가 그린 대표작, 〈비너스의 탄생〉입니다. 보티첼리는 당대의 유명한 예술가들이 그랬듯이 '메디치 가문'의 후원을 받았던 뛰어난 화가였습니다. 고전적 화풍을 거부하지 않고 감정과 사상을 자유롭게 표현하는 것으로 유명했으며 그의 화풍은 후대의 화가들에게 강력한 영향을 주었습니다.

이탈리아 피렌체의 '우피치 미술관'에 전시되어 있는 이 명화는 사랑과 미를 관장하는 여신인 비너스가 바다에서 태어나는 모습을 묘사한 명작입니다. 다빈치 등의 고전적 사실주의 화풍에서 느낄 수 있는 세밀함과 정

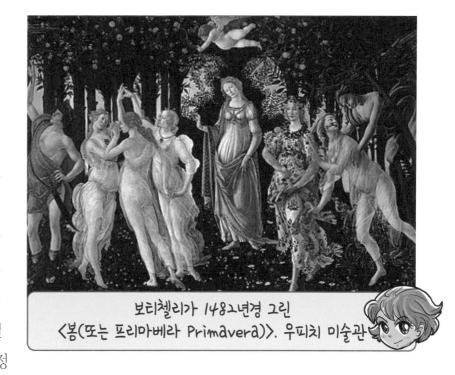

보티첼리가 1482년경 그린 〈봄(또는 프리마베라 Primavera)〉. 우피치 미술관

확성의 굴레에서 벗어나, 신화의 정서적 관념을 이미지로 표현한 당대의 걸작입니다. 이 그림에서 나타난 비너스의 표현 방식은 이후 많은 작품들에서 미인이나 신화적 인물을 그리는 방식에 강한 영향을 줍니다.

아름다움과 풍요를 상징하는 여신인 비너스는 그리스 신화의 '아프로디테'를 말합니다. 작품 왼편의 '제피로스(서풍)'가 그의 연인 '클로리스(대지의 님프)'를 안고 정신적 사랑의 상징인 서풍을 불어주면 조가비에서 태어난 비너스가 그 바람을 타고 키프로스 섬의 해안으로 떠밀려 올라옵니다. 그러자 반대쪽에서 계절의 여신 중 부활과 재생을 상징하는 봄의 여신 '호라이'가 오렌지 나무 숲 속에서 나타나 꽃무늬가 그려진 망토를 비너스에게 덮어 줍니다.

보티첼리의 이 작품은 성경을 중심으로 하는 사실적 작품들이 주를 이뤘던 14세기 이전까지의 화풍과는 달리 신화적 세계의 이상적이고 풍요로운 아름다움을 고전적 방식으로 표현하는 새로운 유행을 만들어 냅니다. 이 작품 이후에 수많은 나체화와 미인도의 모델이 되는 기념비적인 작품이기 때문입니다.

식칼

돌고래

양파

새

종이학

가오리

모자

런닝화

갈매기

가지

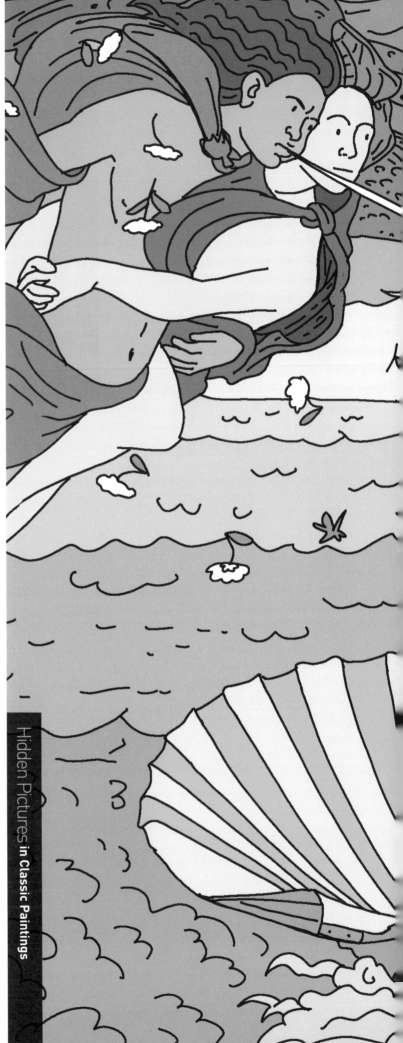

Hidden Pictures in Classic Paintings

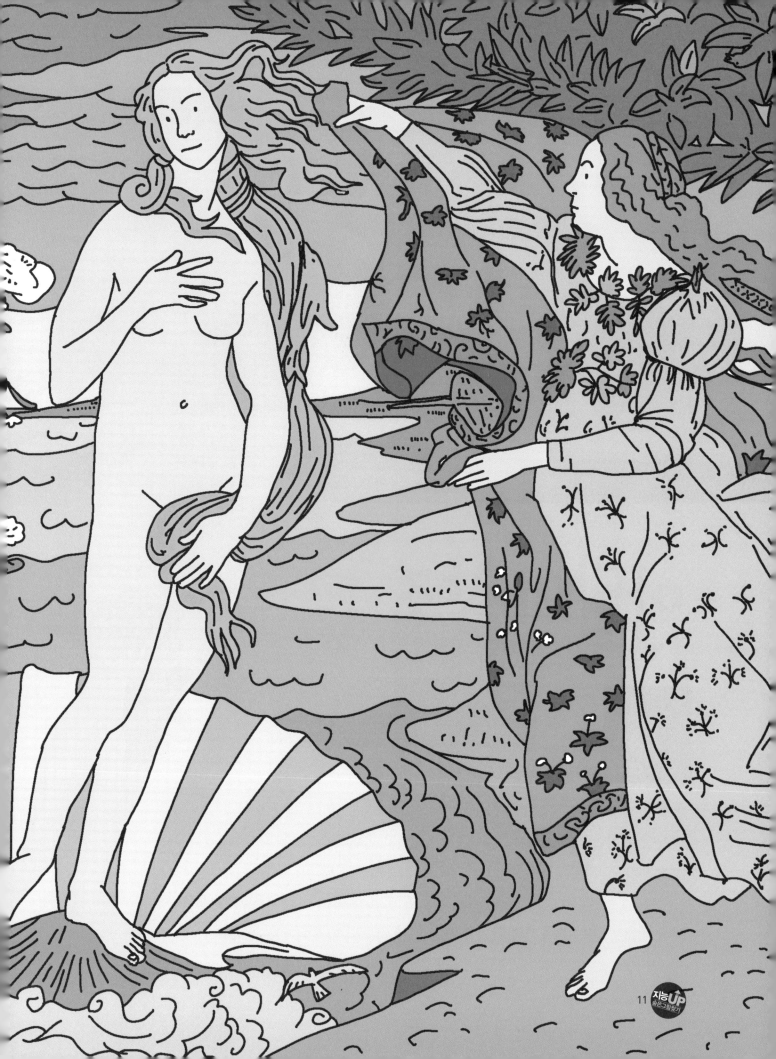

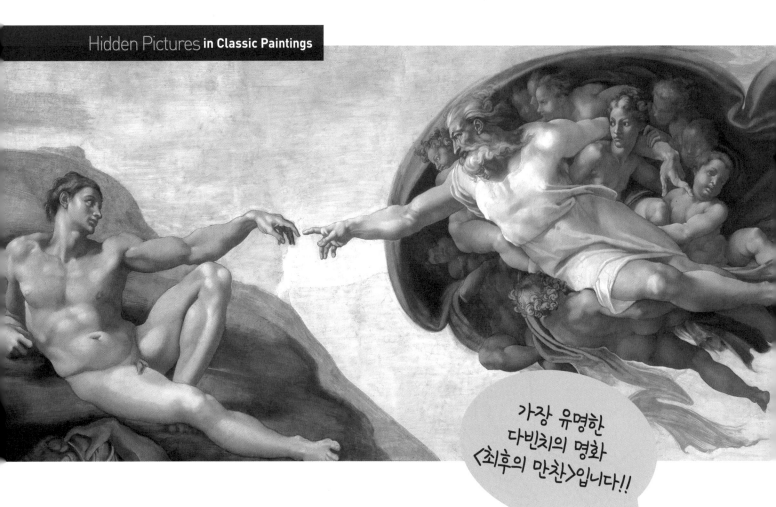

가장 유명한 다빈치의 명화 〈최후의 만찬〉입니다!!

아담의 창조
The Creation of Adam

화가 |
미켈란젤로 부오나로티

미켈란젤로의 상징적인 걸작인 〈아담의 창조〉는 시스티나 성당의 천장에 그려진 프레스코 기법의 벽화입니다. '프레스코(fresco)' 기법이란 르네상스와 바로크 시절에 많이 사용된 벽화 기술을 말합니다. 벽에 바른 석회가 덜 마른 상태에서 수용성 물감을 이용해 그림을 그리는 방법인데, 석회와 물감이 같이 마르면서 광택이 줄어들고 색이 변하는 등의 문제점도 있지만 당시 넓게 사용된 방식이기도 합니다.

〈아담의 창조〉는 시스티나 성당 벽화인 〈천지창조〉 중 창세기 구약의 이야기들이 진행되는 총 서른 세 개의 화면에 300여명에 달하는 인간과 신이 그려져 있는 거대한 작품의 일부입니다. 성경에 묘사된 "말씀으로 인간을 창조하셨다"를 그림으로 표현한 것인데, 흙으로 빚어졌으나 영혼이 들어있지 않아 아직 힘이 없는 듯 한 아담이 한 쪽 팔을 들어 올리고 있고 반대편에는 천사들과 함께 있는 신이 손을 들어 아담의 손가락에 생기를 불어 넣는 듯 한 구도입니다. 힘없이 기대어 있는 듯 한 아담과 전능함과 생생함을 보이는 신의 대비가 잘 나타나있습니다. 10대 때부터 해부학을 공부했던 미켈란젤로의 인간 근육에 대한 이해가 아담과 신의 몸에 잘 나타나있음을 알 수 있습니다. 전체적인 구도는 단순하지만 신의 뒤를 호위하고 있는 천사들의 움직임과 그들을 감싸고 있는 펄럭이는 망토, 그리고 채 닿지 않고 있는 아담과 신의 손가락이 전체 구도의 역동성을 만들어 내고 있습니다.

미켈란젤로는 이탈리아 르네상스 시기를 대표하는 건축가이자 조각가, 화가입니다. 피렌체와 로마를 중심으로 활동하면서 〈피에타〉, 〈다비드〉 등의 조각과 〈천지창조(시스티나 성당 천장화)〉 같은 벽화 등 수 많은 명작들을 남겼습니다. "모든 돌덩어리 안에는 조각상이 있고 그것을 발견하는 것은 조각가의 임무다"라는 명언으로도 유명합니다. 까칠하고 고집불통인 성격과 대인기피증에 가까운 성향 때문에 사람들과 어울려 지내기 힘든 사람이었지만, 자신의 작품의 완성도에 대한 집착과 재능은 그를 위대한 작가로 역사에 남게 했습니다.

〈아담의 창조〉가 그려져 있는
시스티나 예배당

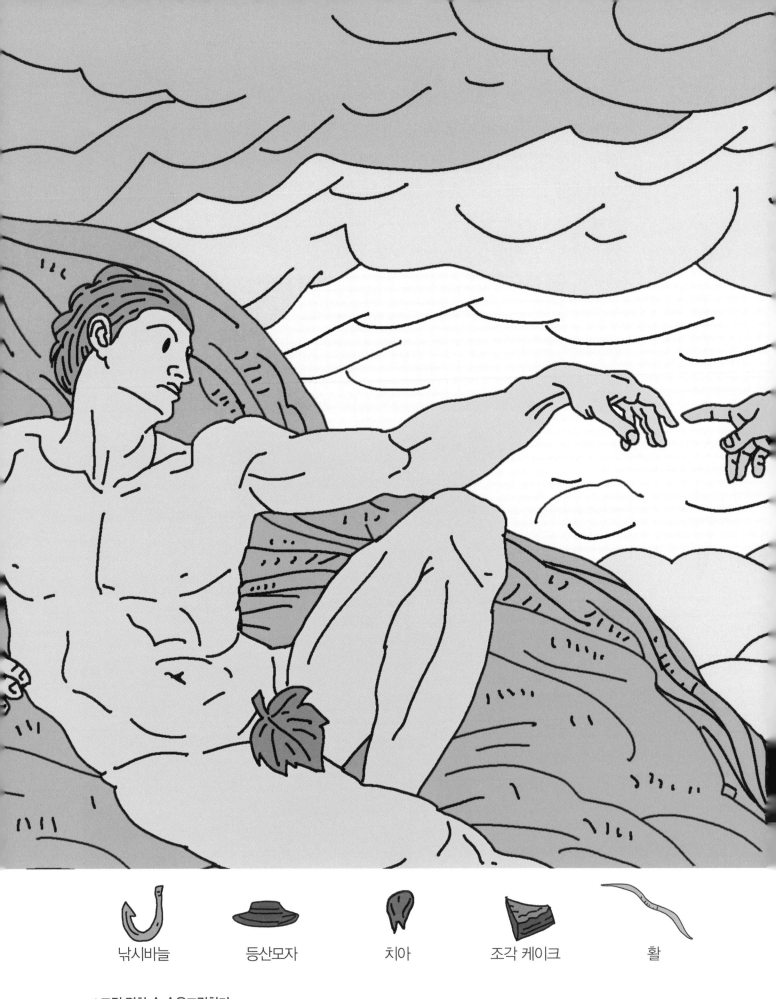

낚시바늘　　　등산모자　　　치아　　　조각 케이크　　　활

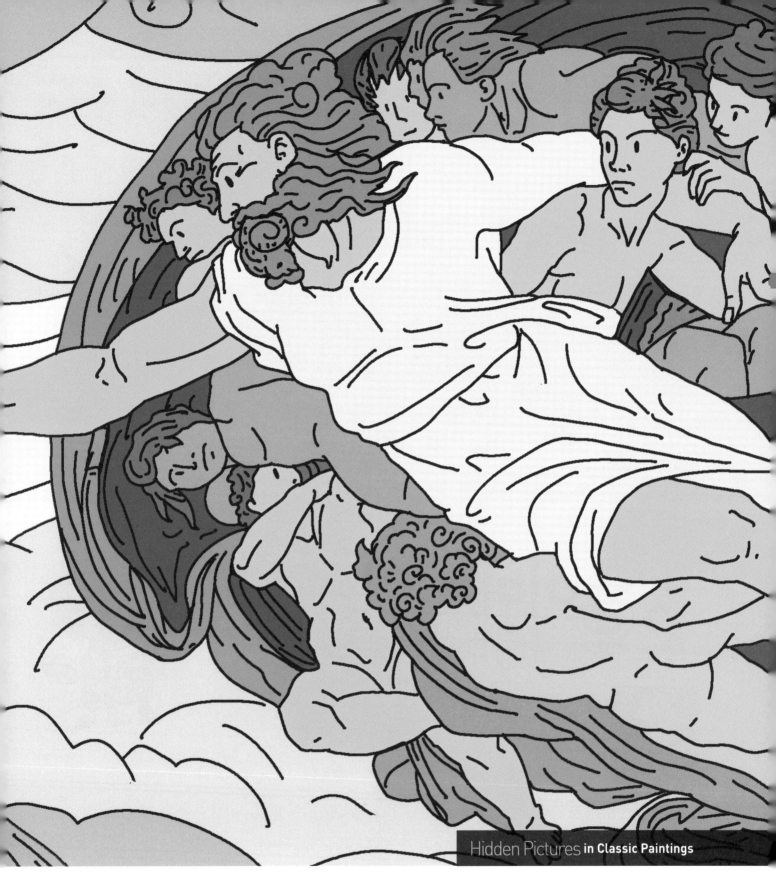

벙거지 모자

환도

챙모자

쭈꾸미

양머리

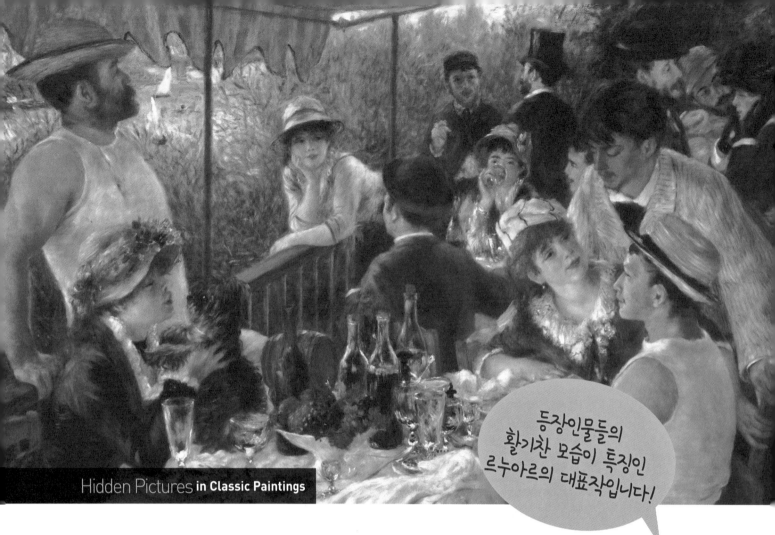

등장인물들의 활기찬 모습이 특징인 르누아르의 대표작입니다!

Hidden Pictures **in Classic Paintings**

뱃놀이에서의 점심
The Boating Party Lunch

화가 |
오귀스트 르누아르

19세기 인상주의(Impressionism) 화가들 중 가장 유명한 화가인 르누아르의 대표작입니다. 인체와 풍경화에 뛰어난 실력을 보여주었던 르누아르는 화려한 색채와 구도를 사용해 당시의 수 많은 인상파 작품들 중에서도 유독 시선을 사로잡는 명작을 많이 그렸습니다. 인상주의 화가들 중에서도 특히 인물화에 전념했으며, 여성의 아름다움과 아이들의 생기있는 모습을 표현하는 것을 좋아했습니다.

이 작품 〈뱃놀이에서의 점심(The Boating Party Lunch)〉 역시 이러한 르누아르의 화풍을 잘 보여주는 대표작입니다. 이 작품에 등장하는 인물들은 모두 르누아르의 친구들이었습니다. 앞쪽 오른편에 밀짚모자를 쓰고 의자를 돌려놓고 앉은 사람은 같은 인상파화가였던 '카이유보트'이고, 왼쪽 앞에서 개와 놀고 있는 꽃모자의 여성은 이후 르느아르의 부인이 된 '알린느 샤리고'입니다. 특히 이 작품의 중앙에 잔을 입에 대고 있는 여인이 있는데 바로 르누아르가 가장 좋아했던 모델 '앙젤'입니다. 당시 르느아르는 '인생이란 끊임없이 계속

〈물뿌리개를 든 소녀 (1876)〉, 워싱턴 D.C., 국립 미술관

되는 파티와도 같다'고 생각하고 있었다고 합니다. 그의 그런 생각이 생기있고 한가로운 여가처럼 보이는 이 작품에 드러나 있습니다. 밝은 햇살이 그림 전체 위로 내려 쬐는 모습과 밝은 표정의 등장 인물들을 보고 있으면 보는 사람의 입에도 저절로 미소가 지어집니다.

4살 때 가족들과 함께 파리로 이주한 르느아르는 어릴 적부터 뛰어난 그림 실력을 보여 점차 두각을 나타냈고 20대를 넘기면서 당시 유행하던 마네, 모네의 영향을 받아 인상주의 화풍을 보여주기 시작합니다. 특히 유쾌한 기분을 표현하는 것을 좋아해서 중산층의 사교모임이나 음악회, 강변놀이, 파티 등 사람들의 여유로운 모습들을 자주 묘사했습니다. 이와 함께 흔들리는 빛의 효과를 잘 포착하기 때문에 보는 이의 즐거움과 쾌락, 한가로움을 빛의 변화를 통해 느낄 수 있게 하는 뛰어난 작가였습니다. 이를 보면 그가 얼마나 삶의 밝고 행복한 면을 표현해 내고 싶어 했는지 짐작할 수 있습니다.

스포이드

배추

햇빛 가리개

조각 케이크

먼지털이

빗자루

붓

칼

조각피자

고속열차

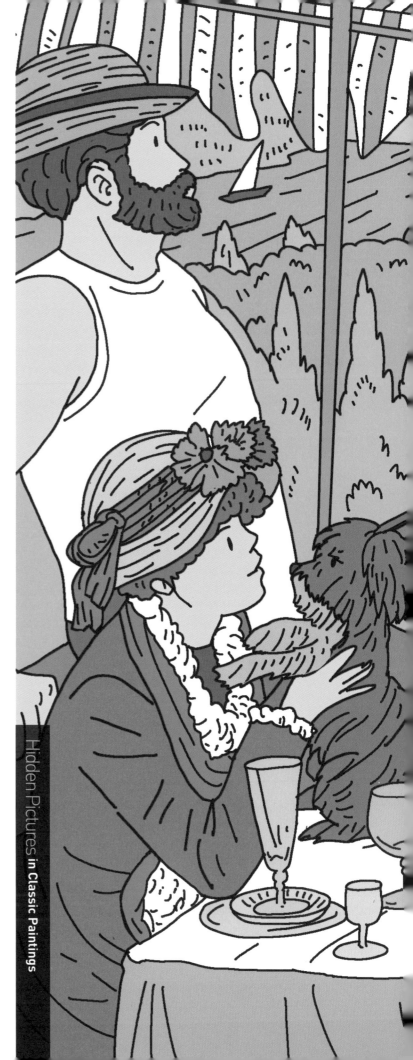

Hidden Pictures in Classic Paintings

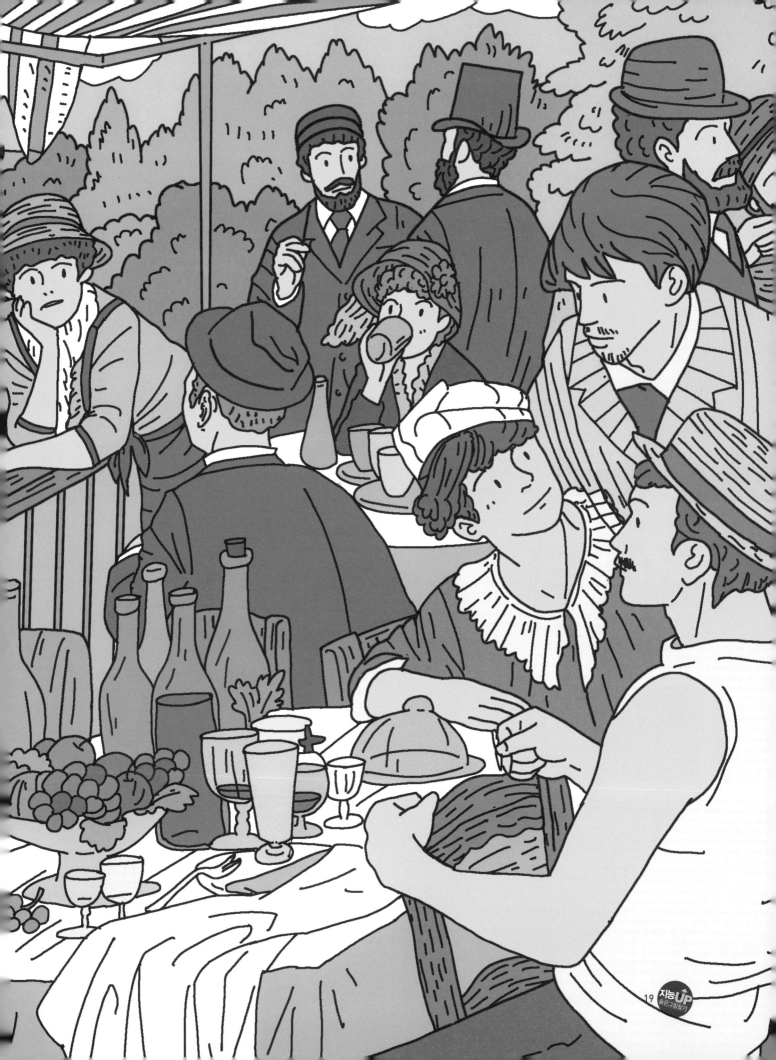

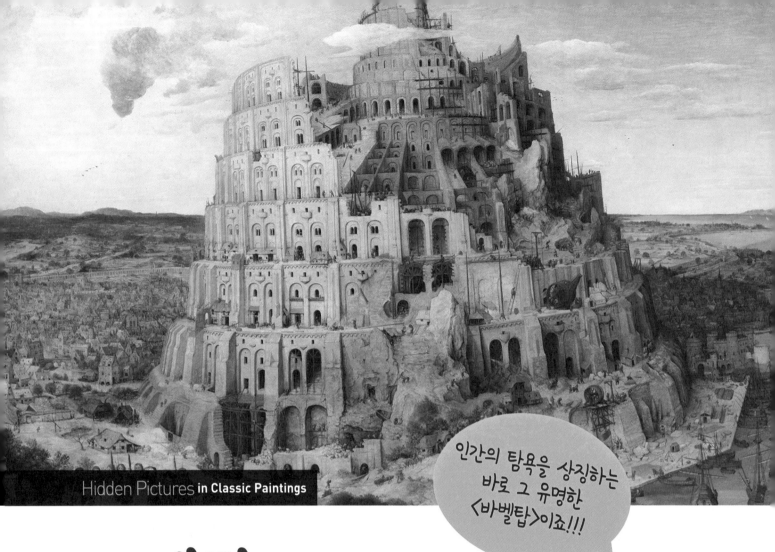

인간의 탐욕을 상징하는 바로 그 유명한 〈바벨탑〉이죠!!!

바벨탑
The Tower of Babel

화가 |
피터르 브뤼헐 더 아우더

북유럽 르네상스 시대의 대표적인 화가인 브뤼헐은 브라반트 공국의 화가입니다. 초기 작품들 중 상당수가 속담이나 명언 등을 표현한 것들 이었고 농민 생활 등을 그리면서 농민들에 대한 유머와 애정을 보이는 경우가 많았습니다. 그의 그림이 남달랐던 이유는 그림 속에 인간이 새겨들어야 할 교훈을 담았기 때문이었습니다. 당시 브뤼헐의 풍경화들은 풍경화 역사에서 중요한 위치를 차지하게 됩니다. 〈장님〉, 〈바벨

탑〉, 〈농부의 혼인〉
등이 특히 유명합
니다.

브뤼헐이 살던 16
세기 후반에는 수
많은 화가들이 성
경에 나오는 유명
한 건축물인 바벨
탑을 그렸습니다.
브뤼헐의 바벨탑은

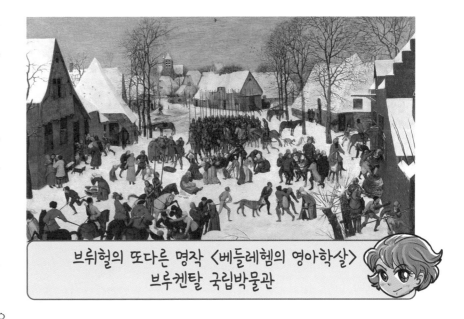

브뤼헐의 또다른 명작 〈베들레헴의 영아학살〉
브루켄탈 국립박물관

그 중에서 독보적인 작품이며 가장 유명한 작품이기도 합니다. 특히 교훈적인 내용
을 담는 것을 즐겼던 브뤼헐은 성경에서 바벨탑을 통해 말하고자 하는 교훈을 사람
들에게 전하고 싶어 했습니다.

구약성서에 실려 있는 바벨탑은 탑을 쌓아 하늘에 도달하여 신에게 도전하려는 인
간들의 탐욕을 벌하기 위해 내려진 신의 형벌을 나타내는 상징입니다. 인간의 오만
함에 화가 난 신은 당시 모두 같은 언어를 쓰고 있던 인간들의 말을 뒤섞어 서로 알
아듣지 못하게 만듭니다. 서로의 말을 알아듣지 못한 채 우왕좌왕 하며 고통을 받
던 인간들은 결국 탑 쌓는 것을 포기하고 '신의 형벌' 앞에 굴복하게 됩니다. 이때
부터 지구상의 인간들은 나라별로 서고 다른 언어를 사용하게 되었다고 전해집니
다. 그리고 끝내 완성하지 못한 이 탑을 바벨탑이라 부르게 되었습니다. '바벨'은
히브리어로 '혼란'이란 뜻입니다.

브루헐은 성서 속의 바벨탑을 상상해 그릴 때 고대 메소포타미아 지방에 많이 세워
졌던 피라미드를 닮은 '지구라트'와 로마의 원형경기장인 '콜로세움'을 모델로 했다
고 합니다. 성경에 따르면 바벨탑은 메소포타미아 사막 한가운데 세워졌습니다. 그
러나 브뤼헐의 〈바벨탑〉은 번화한 도시 한 가운에 있습니다. 이는 복잡하고 인구
가 많은 도시 속에 인간의 다양한 욕망과 여러 언어들이 함께 존재했을 것을 가정
하여 바벨탑에 내린 신의 형벌을 표현한 것이라 전해집니다.

커터칼 일회용 라이터

칫솔 지우개

식빵 빗

악어 자

삼각자 연필

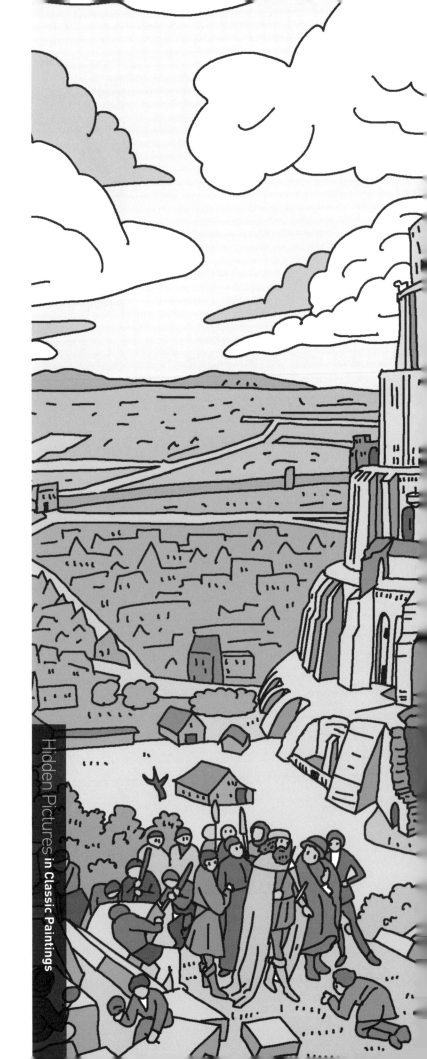

Hidden Pictures **in Classic Paintings**

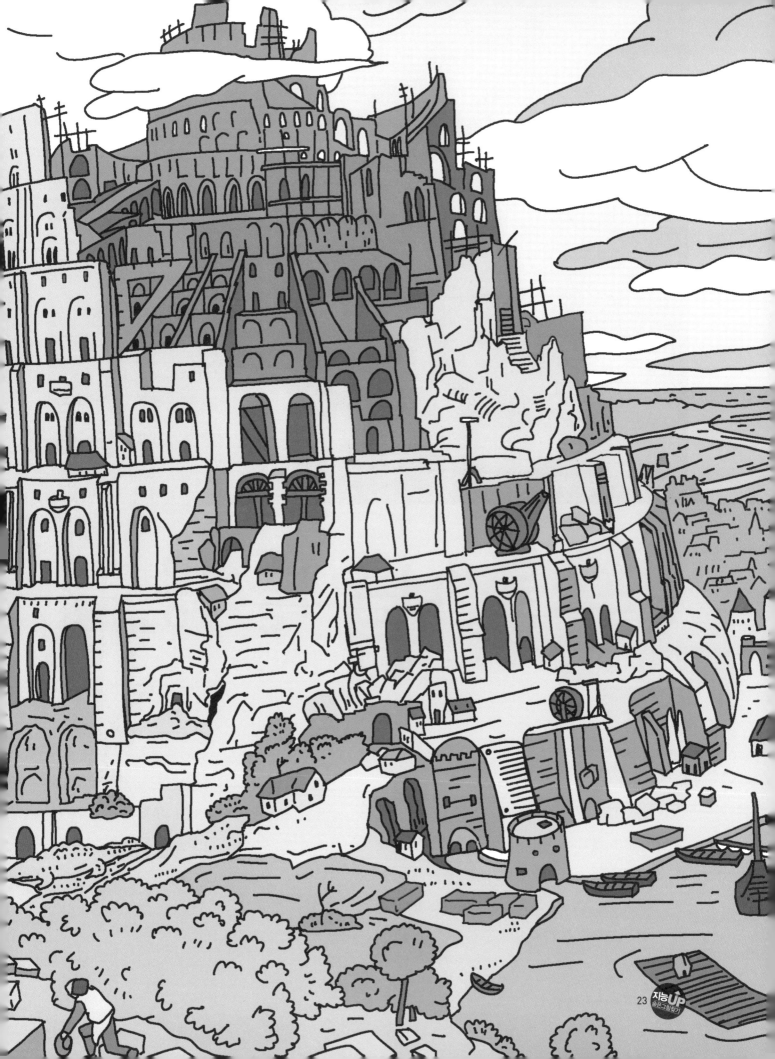

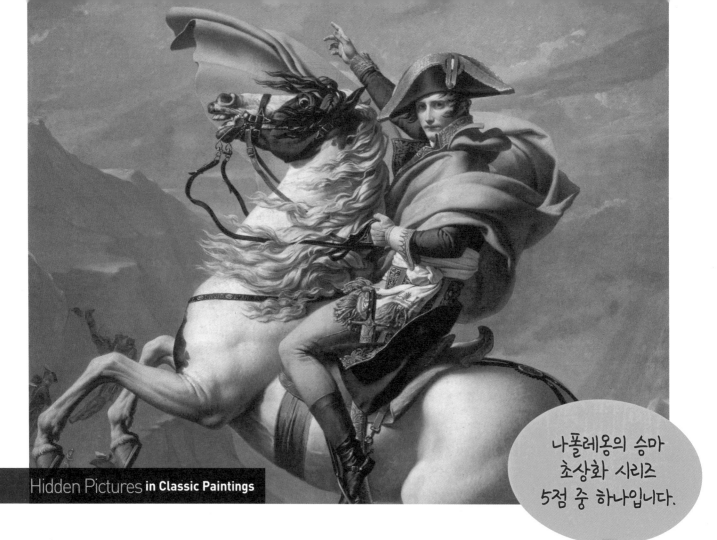

나폴레옹의 승마
초상화 시리즈
5점 중 하나입니다.

알프스를 건너는 나폴레옹
Napoleon Crossing the Alps

화가 |

자크루이 다비드

〈생베르나르 고개의 나폴레옹〉이라고도 불리는 이 작품은 프랑스 화가 자크 루이
다비드의 '나폴레옹 시리즈' 다섯 작품 중 하나입니다. 〈알프스를 건너는 나폴레옹
(Napoleon Crossing the Alps)〉 또는 〈알프스를 건너는 보나파르트(Bonaparte
Crossing the Alps)〉라고도 불립니다. 나폴레옹과 그의 군대가 1800년 5월 그랑 생
베르나르 고개를 통과해 알프스산맥을 넘어간 실제 횡단모습을 표현한 작품이며 스

페인 국왕의 의뢰로 만들어 졌습니다.

자크루이 다비드(Jacques-Louis David)는 18세기 프랑스의 신고전주의 화가를 대표하는 화가입니다. 〈호라티우스 형제의 맹세〉라는 작품을 통해 애국사상을 표현하는 것으로 유명해졌으며, 후에 나폴레옹에게 발탁되어 당시 미술계에 예술적, 정치적으로 큰 권력을

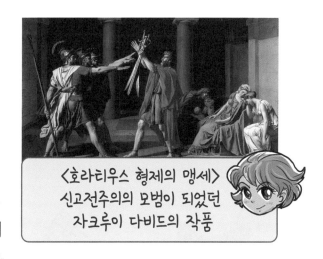

〈호라티우스 형제의 맹세〉 신고전주의의 모범이 되었던 자크루이 다비드의 작품

발휘했습니다. 고전적인 형식미와 사실적인 화풍으로 인기가 높았습니다.

1792년 프랑스 혁명 후 혁명 정부는 나폴레옹에게 이집트 원정을 지시합니다. 그러나 나폴레옹은 복국으로 돌아와 쿠데타를 일으켜 종신 대통령 자리에 오른 뒤 이탈리아로 돌아가 프랑스군을 지원하기로 결정한 뒤 알프스를 가로질러 넘기 위해

그랑 생베르나르 고개를 선택합니다. 이탈리아에서 승리를 거둔 나폴레옹은 스페인의 카를로스 4세와의 화해를 위한 선물을 교환하는데 이를 위해 다비드에게 여러 가지 버전의 초상화를 그리게 합니다. 이때 만들어진 것이 '알프스를 건너는 나폴레옹' 연작입니다. 〈알프스를 건너는 나폴레옹〉은 실제 일어난 상황을 묘사하는 것이 아니라 신고전주의적 이상을 표현한 작품입니다. 실제 나폴레옹은 그림의 내용처럼 망토를 휘날리며 호기롭게 알프스를 넘은 것이 아니라, 부하들이 힘들게 알프스를 넘은 뒤에 노새를 타고 천천히 갔다고 합니다.

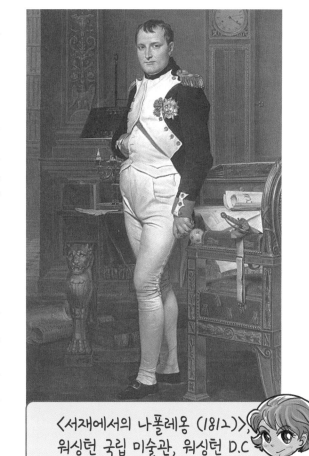

〈서재에서의 나폴레옹 (1812)〉, 워싱턴 국립 미술관, 워싱턴 D.C

페인트 붓

밥그릇

고무신

도끼

해마

그림 붓

슬리퍼

피라미드

카우보이 모자

오리

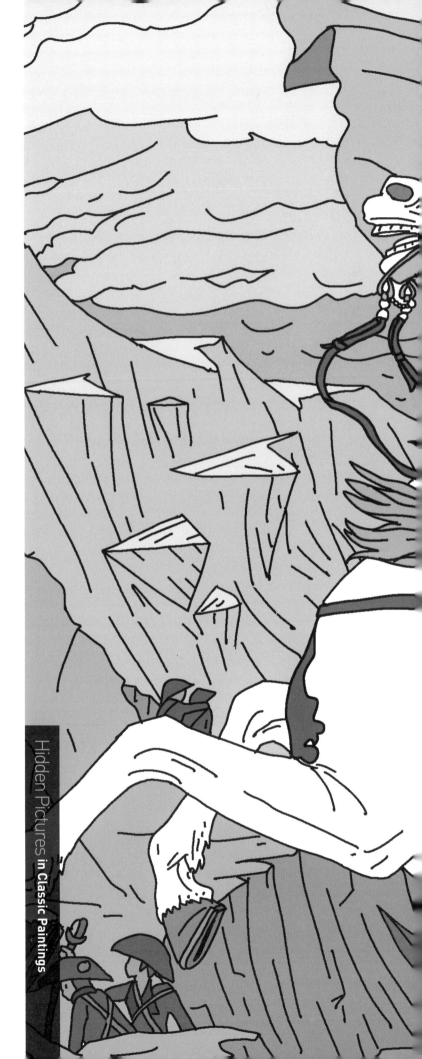

Hidden Pictures in Classic Paintings

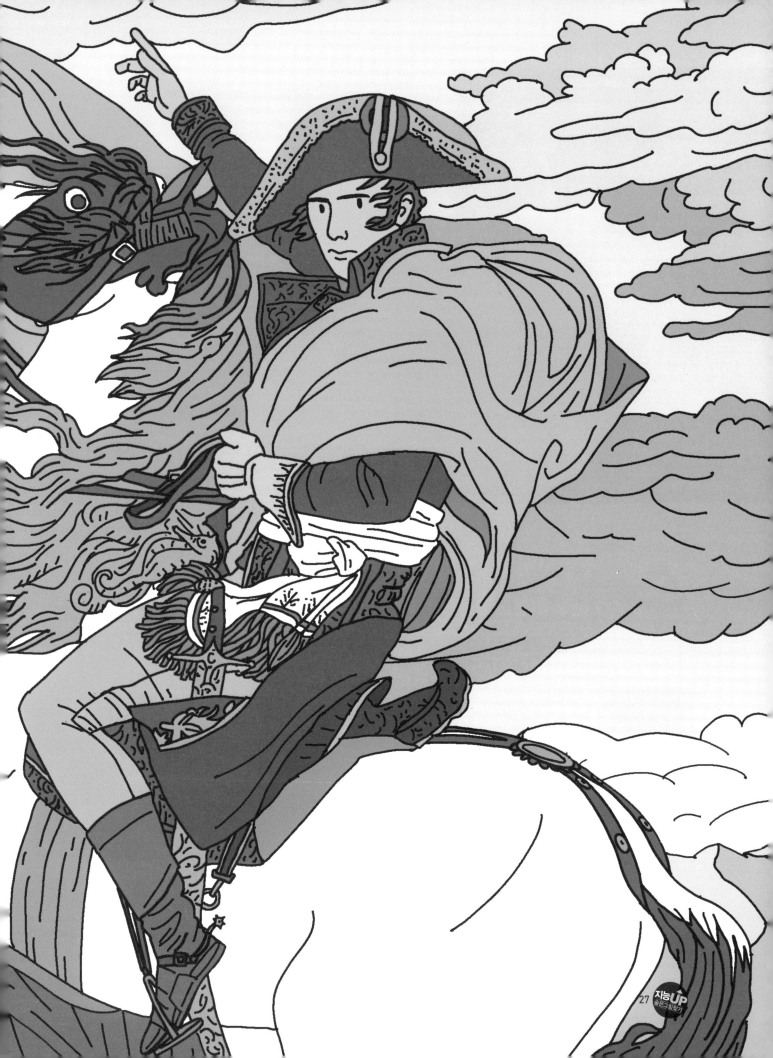

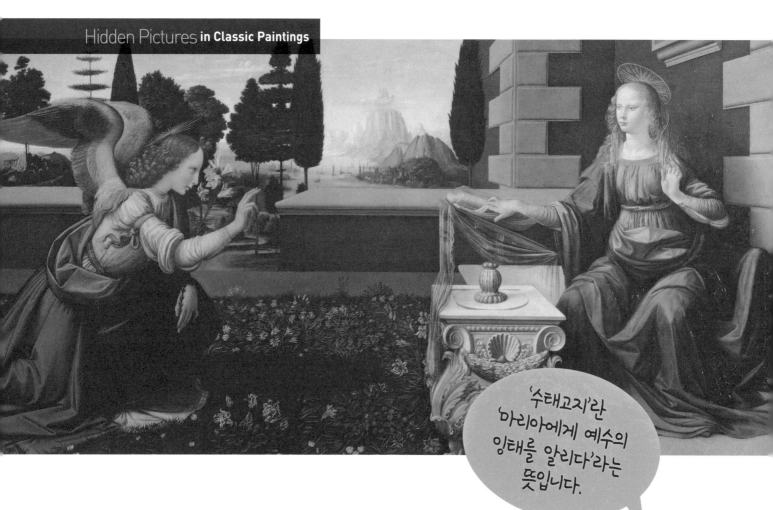

'수태고지'란 '마리아에게 예수의 잉태를 알리다'라는 뜻입니다.

수태고지
Annunciation

화가 |
레오나르도 다빈치

레오나르도 다빈치의 〈수태고지〉는 1472년경에 완성되어 '우피치 미술관'에 전시된 다빈치 초기의 놀라운 걸작입니다. 이 그림은 가브리엘 천사가 마리아를 찾아와 예수의 탄생을 알리는 기독교 신학의 중요한 순간을 그린 그림입니다. 수태고지(受胎告知)는 신약성서에 쓰여 있는 일화 가운데 하나로, 마리아에게 가브리엘이 찾아와 성령에 의해 처녀의 몸으로 예수 그리스도를 잉태했음을 고하고, 또 마리아가 그

것에 '순명'하고 받아들인 '누가복음 1장 26절'에 나오는 사건을 말합니다. 기독교 문화권에서는 회화, 시, 조각 등 다양한 형태로 많은 작가들에 의해 반복적으로 나타나는 이야기입니다.

일반적으로 '수태고지'를 표현한 작품들은 대천사 가브리엘이 마리아 앞에 무릎을 꿇고 잉태를 고하는 방식으로 표현되고 있으며 "은혜를 받는 자여, 평안할 지어다. 주께서 너와 함께 하시도다"라는 가브리엘의 말을 배경에 그려 넣거나 백합, 흰 수건들을 표현하여 마리아의 순결을 상징하기도 합니다.

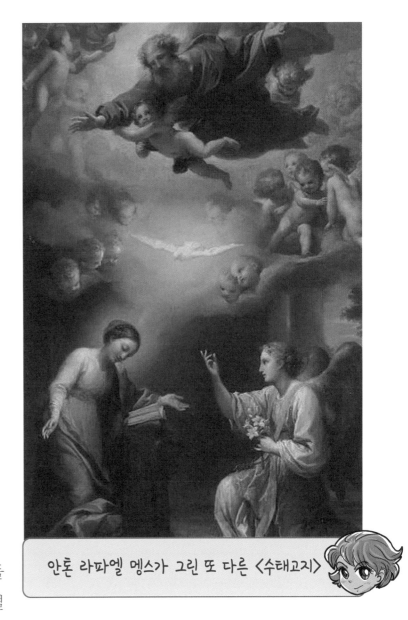

안톤 라파엘 멩스가 그린 또 다른 〈수태고지〉

다빈치의 〈수태고지〉는 긴 배경에 사이프러스 나무들이 배치되어 있으며 집 앞마당에서 책을 읽고 있던 마리아가 가브리엘 천사를 만나는 풍경을 그리고 있습니다. 이때 대천사 가브리엘은 세 손가락을 들어 올려 신의 은총임을 나타내고 있으며 반대로 마리아는 왼손을 가볍게 들어 올리며 예수 잉태에 놀라는 모습을 그리고 있습니다. 다빈치는 자칫 단조로울 수도 있는 이 성경의 구절을 역동적으로 표현하기 위해 대칭적으로 표현된 건축물이나 정원의 나무들을 멀고 가까운 곳에 배치하는 등 다비치 특유의 '투시원근법'과 '대기원근법'을 섬세하게 보여주고 있습니다.

빗자루 모자 바나나 마녀 모자 연필

브로콜리

마녀 빗자루

깃털 펜

미꾸라지

낚시바늘

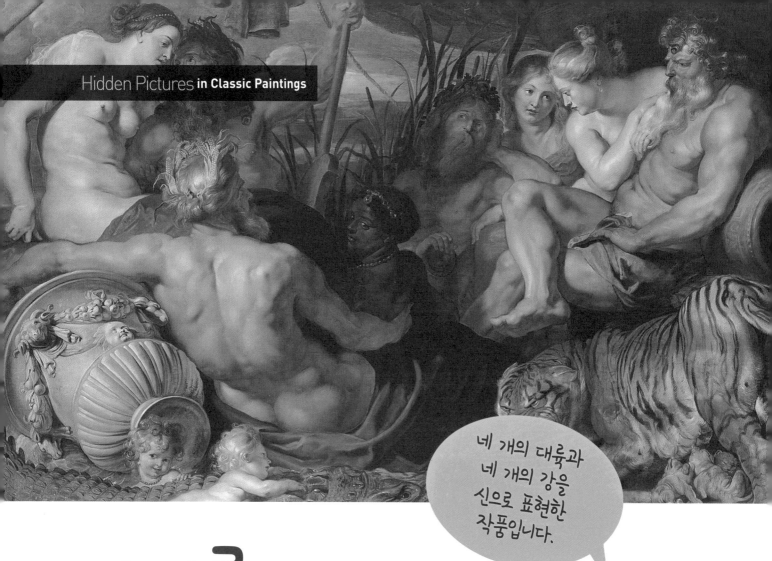

네 개의 대륙과 네 개의 강을 신으로 표현한 작품입니다.

사대륙
The Four Continents

화가 |
피터 폴 루벤스

〈사대륙〉은 피터 폴 루벤스의 1615년 작품으로 지구상의 네 개 대륙을 의인화 하여 표현한 독특한 작품입니다. 루벤스는 17세기 바로크를 대표하는 벨기에 화가로 역동적인 구도와 강렬한 색에 의한 환성적인 화풍으로 유명한 작가입니다.

이 작품의 등장인물들은 각각 네 개의 대륙을 상징하는 여성들과 네 개의 강을 상징하는 남성들로 이루어져 있습니다. 가장 왼쪽의 여성인 '유럽'이 수염이 많이 난 '다

뉴브 강'과 함께 있으며, 중앙의 검은 여성인 '아프리카'는 밀로 만든 왕관을 쓴 풍요로운 '나일 강'과 다정하게 앉아 있습니다. 중앙 오른편의 '아마존 강'은 등 뒤의 '아메리카'와, 그 오른쪽에는 '아시아'를 상징하는 여성은 근육질의 '갠지스 강'과 친근하게 붙어 있습니다. 여기서 루벤스가 가장 중요하게 생각한 인물은 중앙의 '아프리카'였다고 합니다. 당시의 루벤스는 주로 백인 여성들을 그려왔었고, 흑인 여성은 이 작품을 포함해 단 두 명뿐이었습니다.

〈이사벨 클라라 에우헤니아 황녀〉, 루벤스

안트웨르펜의 부두 근처에 살았던 루벤스는 그 주변에서 볼 수 있었던 이국적인 동물들에도 관심이 많았습니다. 그래서 작품 전면에 악어와 호랑이와 새끼들이 그려졌고, 당시 화가들이 배경으로 즐겨 사용했던 아기 천사 셋(Putti)도 같이 놀고 있습니다. 특히 새끼들을 돌보는 호랑이는 아시아를 상징한다고 합니다.

이 작품은 스페인과 네덜란드 공화국 사이에 벌어졌던 80년 동안의 전쟁이 끝나고 '12년의 휴전'으로 알려진 휴전이 끝난 후 그려졌습니다. 당시 관련국들 사이에서 외교적 역할을 맡기도 했던 루벤스는 세계를 상징하는 대륙과 강을 각각 신에 대입하여 묘사하고 조화를 이루는 종교적 영향을 드러내면서 자신의 바램을 표현하고자 한 것이 아닐까요?

마술 지팡이.

챙모자

뱀장어

국그릇

양파

보따리

소라

돛단배

등산모자

거북이

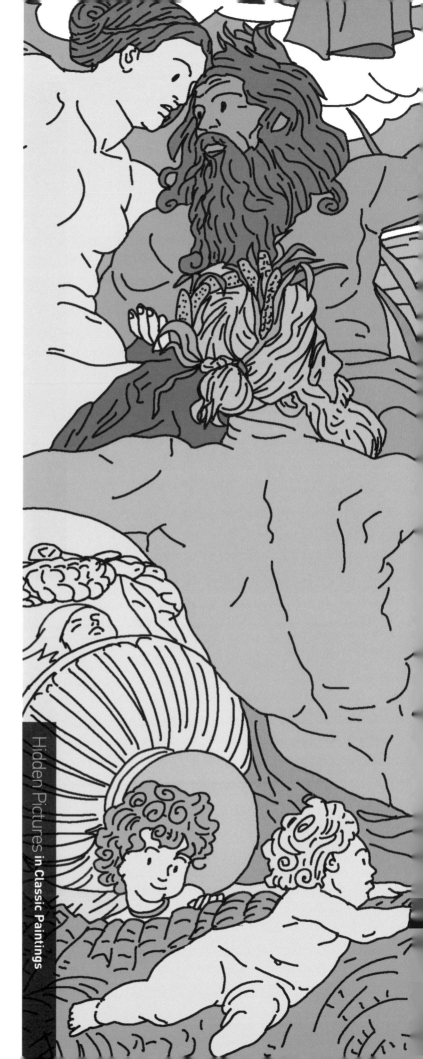

Hidden Pictures **in Classic Paintings**

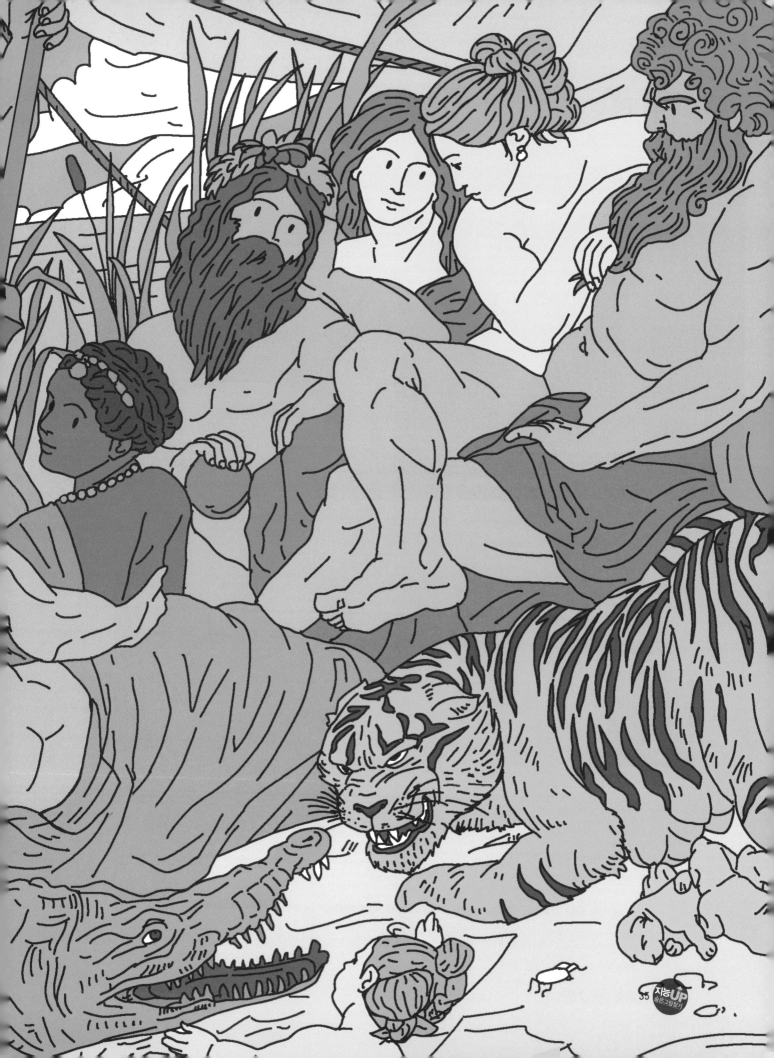

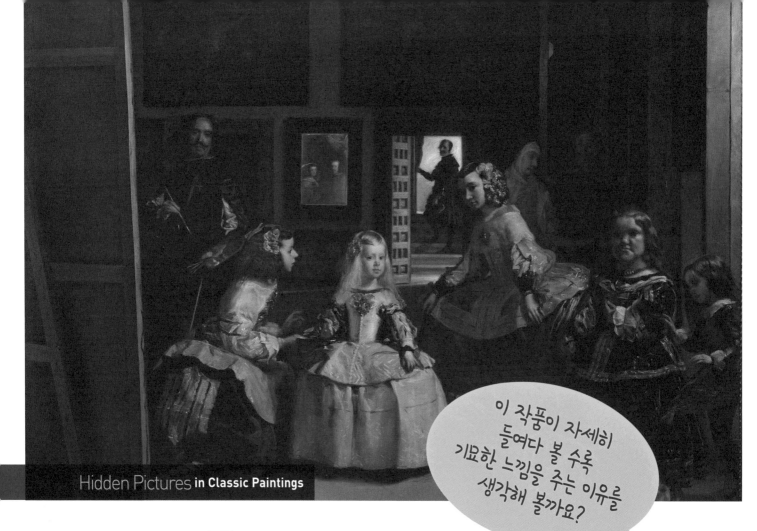

이 작품이 자세히 들여다 볼 수록 기묘한 느낌을 주는 이유를 생각해 볼까요?

시녀들
Las Meninas

화가 |
디에고 벨라스케스

〈시녀들〉(Las Meninas, The Maids of Honour)은 스페인 예술의 정점을 장식했던 '디에고 벨라스케스'의 대표작으로, 몽환적이고 수수께끼같은 분위기 때문에 더욱 더 많이 알려진 1656년의 명작입니다.

'디에고 로드리게스 데 실바 이 벨라스케스'는 1599년에 스페인에서 태어나 초상화를 주로 그리던 궁정화가였습니다. 굉장히 많은 궁정 귀족들의 초상화를 그린 것으

로 유명했으며, 사실적인 묘사와 인상주의적 화풍으로 다른 많은 작가들이 닮고 싶어 하는 대표화가였습니다.

〈시녀들〉은 세계 미술사에서 가장 위대하면서 동시에 가장 비밀스런 그림이라고 이야기 되어 왔습니다. 스페인 국왕 펠리페 4세의 요청으로 그려진 이 작품은 독특하게도 주인공이어야 할 왕과 왕비를 작은 액자 안에 가두고, 중앙의 마르가리타 공주와 그 주변의 시녀들, 그리고 궁중에서 재롱을 부리던 어릿광대를 중심으로 배치하는 상상력을 발휘합니다.

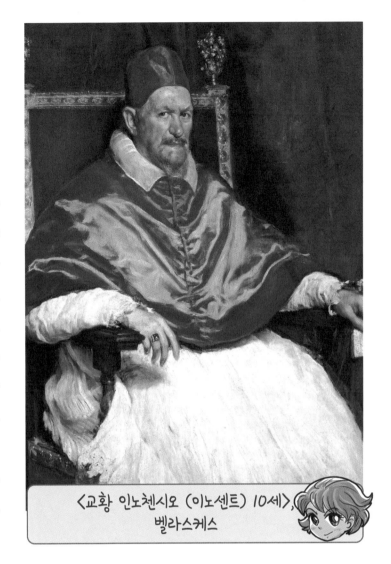

〈교황 인노첸시오 (이노센트) 10세〉, 벨라스케스

배치를 살펴보면 중앙에 마르가리타 공주, 좌우에 시녀 두 명, 왼쪽 구석은 화가인 베라스케스 본인, 오른쪽은 난쟁이 두 명이 있습니다. 화면 중앙의 작은 거울에는 펠리페 4세 왕과 왕비가 아주 작게 비쳐져 있고, 수녀와 그 옆 인물, 문 밖의 집사까지 포함해 모두 11명이 묘사됩니다.

재미있는 점은 그림 안에 화가 본인도 들어가 있다는 것입니다. 어떻게 이런 그림을 그렸을까요? 작가 본인을 그리려면 자신과 나머지 인불들이 비치는 거울 하나가 필요합니다. 왕과 왕비가 비치는 작은 거울도 하나 추가 됩니다. 이 모든 사람들이 그림을 보는 관색을 바라보고 있습니다. 이런 복잡한 구도와 등장인물들의 시선에 의해 이 작품은 기묘한 느끼을 주는게 아닐까요? 보면 볼수록 작가 벨라스케스의 뛰어난 상상력과 배치 능력에 감탄하게 되는 천재적인 작품입니다.

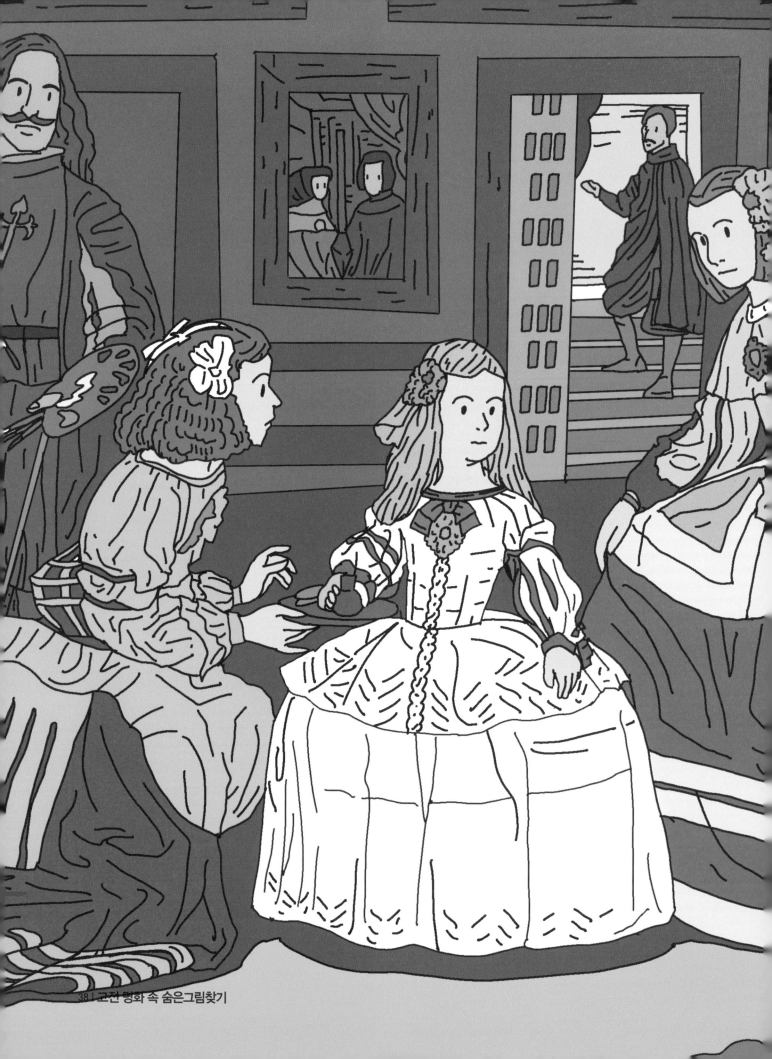

갈매기

가죽장화

빵모자

부엌칼

낫

등산화

긴 칼

창

소라

새

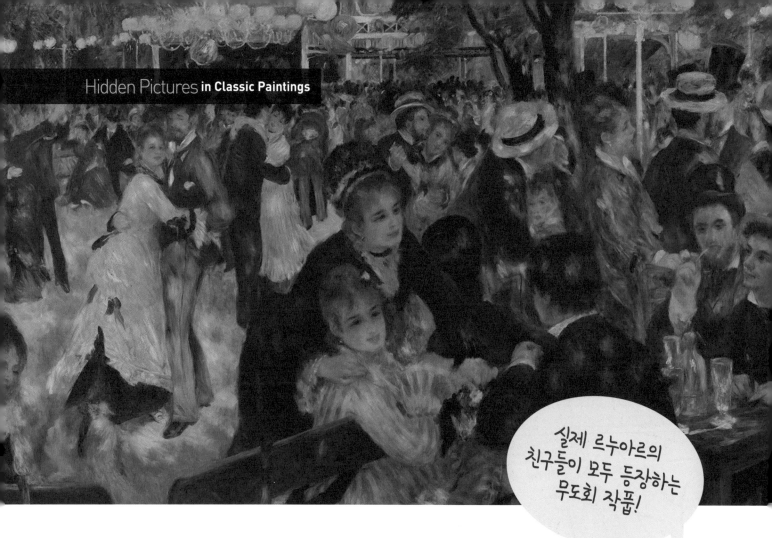

실제 르누아르의
친구들이 모두 등장하는
무도회 작품!

물랭 드 라 갈레트의 무도회
Bal du moulin de la Galette

화가 |
오귀스트 르누아르

〈물랭 드 라 갈레트의 무도회〉는 1876년에 그려진 오귀스트 르누아르의 작품으로
파리의 오르세 미술관에 소장되어 있는 인상파의 가장 유명한 걸작 중 하나입니다.
19세기 말 당시, 노동자 계급의 파리 사람들은 옷을 차려입고 저녁까지 춤추고, 마
시고, '갈레트(프랑스 전통 음식)'를 먹으며 시간을 보내곤 했습니다. 이 그림은 파리

몽마르트르 지역의 '물랭 드 라 갈레트'에서의 전형적인 일요일 오후 분위기를 묘사하고 있습니다.

이 작품은 모두 세 개의 장면으로 나눌 수 있습니다. 앞쪽의 토론하는 사람들과 그 뒤의 춤추는 사람들, 그리고 오케스트라입니다. 그림 앞쪽과 뒷부분을 절묘하게 구

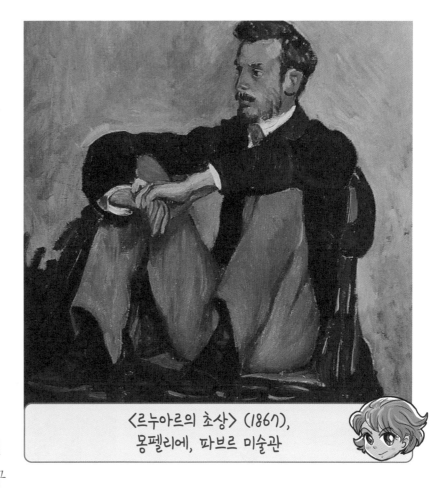

〈르누아르의 초상〉(1867),
몽펠리에, 파브르 미술관

분하면서 동시에 활발하고 명랑한 무도회의 분위기를 잘 전달하고 있습니다. 재미있는 것은 이 작품에 등장하는 인물들이 화가의 또 다른 작품인 〈뱃놀이에서의 점심〉와 같이 모두 르누아르와 친분이 있는 지인들이라는 점입니다. 모델, 화가, 단골, 화가인 리비에르, 앞에 앉아 있는 화가 노버트와 라미, 그리고 벤치에 앉은 사무엘 코데이까지.

르느아르는 가볍고 섬세하면서 동시에 빠른 붓 터치로 유명했습니다. 그림의 앞쪽을 선명하세 묘사하는 동시에 뒤쪽으로 갈수록 흐리고 역동적인 묘사를 표현하여, 전체적으로 그림 속으로 빠르게 걸어 들어가는 듯한 감각을 느낄 수 있게 하는 놀라운 기법을 사용했습니다. 다양한 인물들에게 떨어지는 야외의 빛을 가벼운 붓놀림으로 다채롭게 표현하는 밝고 선명한 화풍은 인상파 화가를 대표하는 걸작이라 말할 수 있습니다. 특히 이 작품은 당대를 살고 있는 파리지앵들의 사회적, 문화적 삶을 생생히 보여주며 동시에 실존 인물들을 그려내는 것으로 생생한 리얼리즘을 완성하고 있습니다.

요정 모자

국자

청소 솔

숟가락

등산 모자

골프채

도끼

구두

변기 뚫기

아이스크림

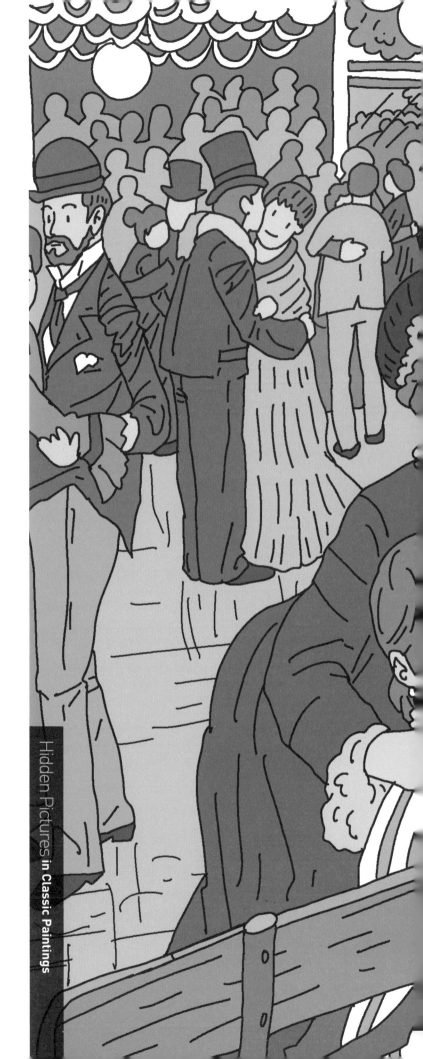

Hidden Pictures **in Classic Paintings**

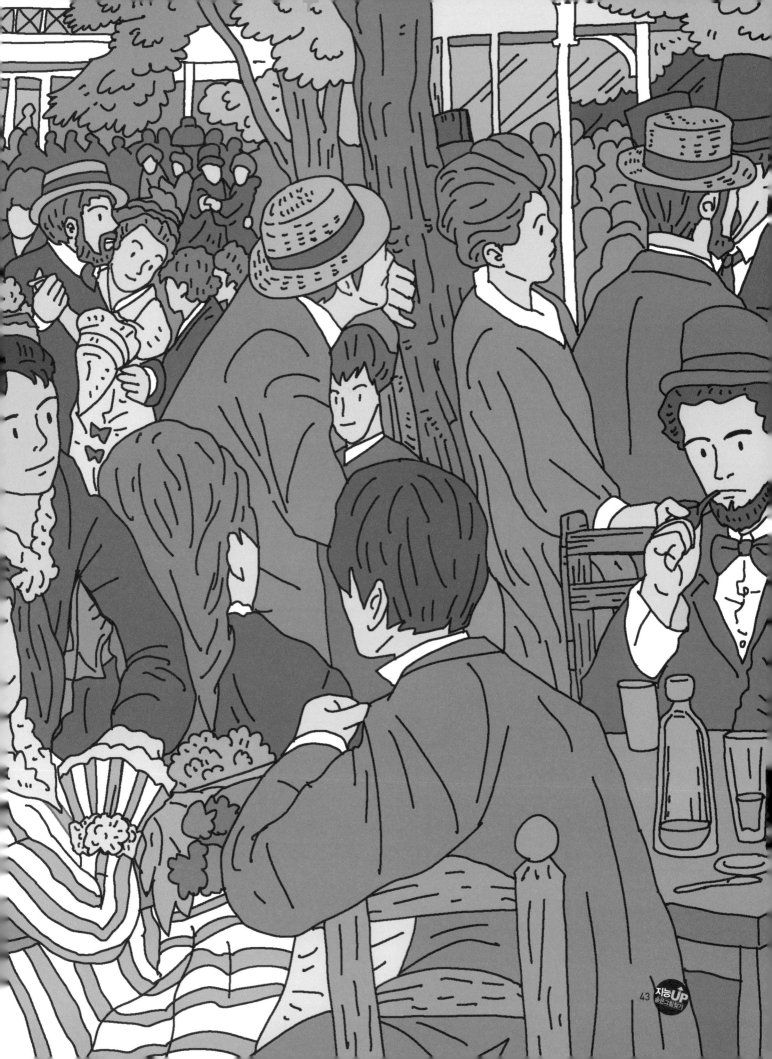

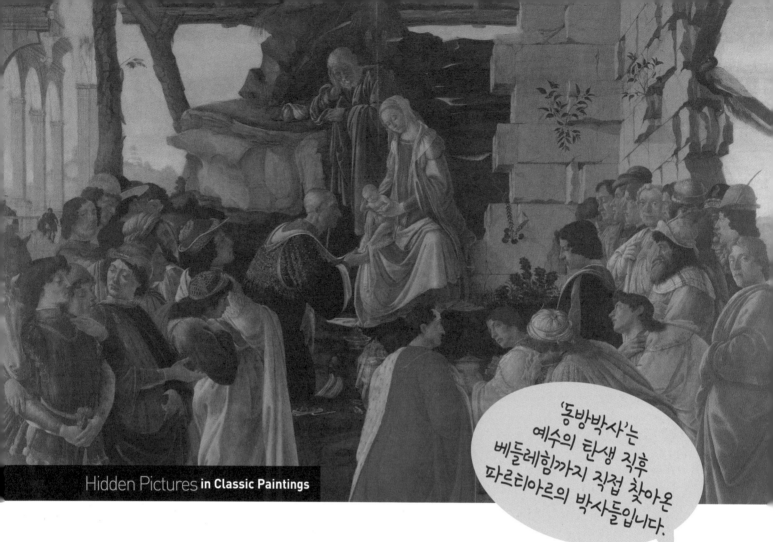

Hidden Pictures **in Classic Paintings**

'동방박사'는 예수의 탄생 직후 베들레헴까지 직접 찾아온 파르티아르의 박사들입니다.

동방박사의 경배
Adoration of the Magi

화가 |
산드로 보티첼리

산드로 보티첼리(Sandro Botticelli, 1445 ~ 1510)가 그린 〈동방박사의 경배〉는 동방의 왕이자 박사였던 세 사람이 별의 인도를 받아 베들레헴으로 찾아가 새로 나신 아기 예수에게 황금과 유향, 몰약을 예물로 드리고 예배했다는 성서의 장면을 담고 있습니다. 1475년경 당시 피렌체 최고의 권력자였던 메디치 가문과의 찬분을 대외적으로 과시하기 위해 과스파레의 주문으로 그려진 이 작품은 '마태복음2장 1~12절'

을 바탕으로 구성되었습니
다.

'동방박사의 경배'라는 주
제는 서양미술사에서 오랫
동안 즐겨 다뤄진 인기 주
제인 만큼 작품의 구성이나
내용이 다른 동방박사 작품
들과 큰 차이를 보이지는
않지만 인물들을 나선형으
로 배치한 전체적인 구성의
복잡함이 특징입니다. 담
뒤에 있는 바위에 앉은 마
리아를 포함하여 인물들이
모두 15세기 이탈리아인들
의 복장을 하고 있어 세속적

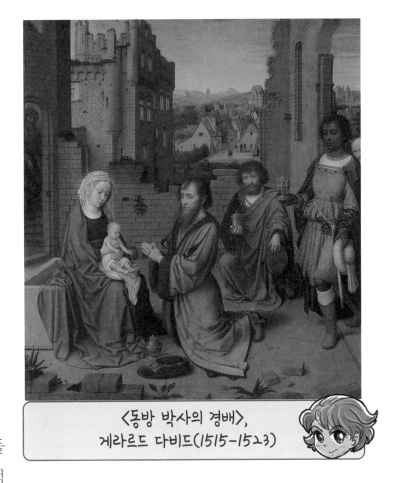

〈동방 박사의 경배〉,
게라르드 다비드(1515-1523)

분위기가 더 강하다는 특징이 조금 다른 정도입니다. 그러나 이 그림을 다른 작품
들과 차별되게 하는 가장 큰 요인은 등장인물들이 모두 실존하는 인물들을 묘사한
것이라는 점입니다. 세 명의 동방박사의 얼굴은 실제 메디치 가문사람들의 초상으
로서, 백발의 동방박사는 메디치 가문의 원로 코시모, 붉은 망토를 걸친 동방박사
는 코시모의 첫째 아들인 피에로, 그 옆의 하얀 옷을 입고 있는 동방박사는 코지모
의 둘째 아들인 조반니입니다. 특히 이 작품이 유명세를 얻게 한 것은 왼쪽에 있는
보티첼리 자신의 초상입니다. 강렬한 눈길로 우리를 바라보는 이 젊은 화가의 초상
은 명성을 얻기 시작한 자신감에 가득 차 있습니다. 성 요셉은 마리아의 동정을 강
조하기 위해 노인의 모습을 하고 지팡이를 들고 바위에 기대어 자고 있습니다. 그
의 옆에 있는 여행 봇짐은 꿈에 천사의 지시를 받고 이집트로 피신하는 그의 미래
를 예견하는 듯 합니다.

종이비행기 돌고래

조개 도끼

책 호미

양말 배추

우산 빵

Hidden Pictures **in Classic Paintings**

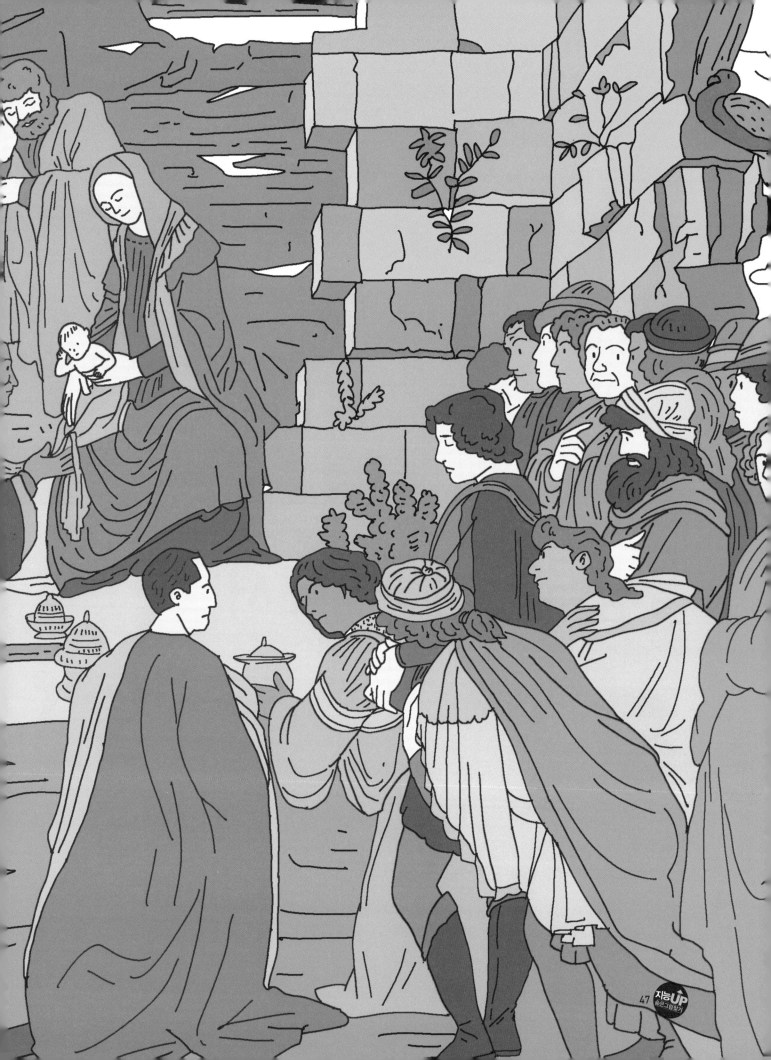

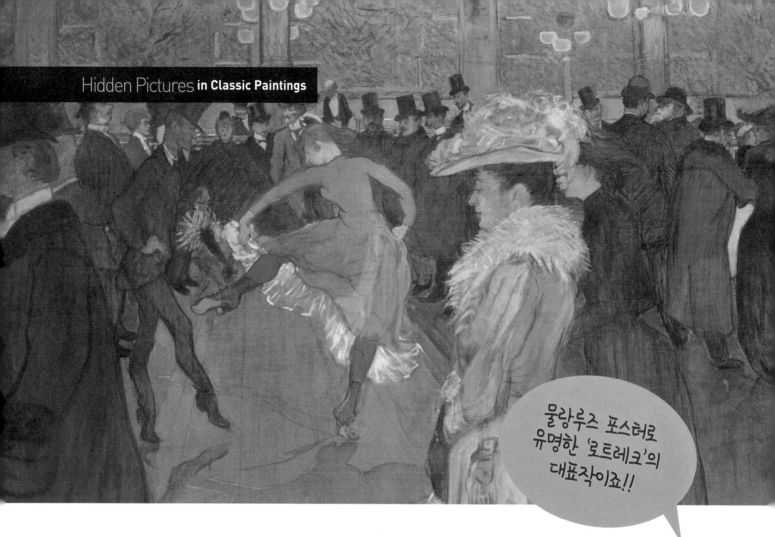

물랑루즈 포스터로 유명한 '로트레크'의 대표작이죠!!

물랑루즈 라운지에서 춤
Dance at the Moulin-Rouge

화가 |
앙리 드 툴루즈 로트레크

불운한 생을 살았던 툴루즈 로트레크의 몽마르트 시절을 보여주는 명작 〈물랑루즈 라운지에서 춤〉입니다. 인상파에 속하는 그의 작품은 당대의 천재 화가인 드가와 고흐의 친분을 통해 독특한 화풍을 완성하였고, 귀족들의 위선과 허위의식을 비판하는 사회적 메시지를 담고 있기도 했습니다. 귀족 집안 태생이지만 태어날 때부터 허약하고 불구였던 탓에 아픈 손가락 취급을 받던 로트레크는 파리 몽마르트로 이사를

하면서 새로운 전기를 맞게 됩니다.

매춘부나 무희, 서커스 단원 등 사회의 낮은 계층과 골목 인생 등을 대상으로 하는 초상화를 많이 그렸으며, 특히 프랑스 밤 문화를 대표하는 물랑루즈를 광고하기 위한 포스터 작품은 로트레크 미술의 정점을 보여주며 많은 이들에게 강한 인상을 남기게 됩니다. 선명한 생상을 사용하는 특징과 더불어 파스텔, 수채화, 석판화 등 다양한 형식의 작품에서도 두각을 나타내는 당대의 대표 화가였습니다.

로트레크가 살았던 당시의 파리는 1차 대전이 일어나기 전

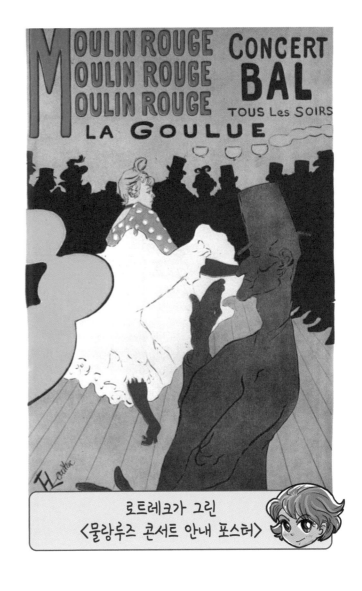

로트레크가 그린
〈물랑루즈 콘서트 안내 포스터〉

대 부흥의 시대를 말하는 '벨 에포크 시대'였습니다. 긴 시간 전쟁이 없었고 경제적으로도 풍족한 시대였기 때문에 물랑루즈로 대표되는 유흥이 번성했고 화가, 음악가, 시인 등 많은 예술가들이 모여드는 장소가 바로 물랑루즈인 것입니다.

이 작품의 중심에는 당시 최신 유행이라 할 수 있는 '캉캉춤'을 추는 장면이 그려져 있는데 이 무희의 발랄한 모습은 바로 옆에 서있는 귀부인의 차분함과 대비를 이루어 어찌 보면 우스꽝스럽기까지 합니다. 반대편에서 특이한 춤 동작을 선보여 주목을 받는 사람은 '뼈 없는 발렌타인'이라고 불리울 정도로 춤을 잘 추었던 당시 물랑루즈의 메인 댄서입니다.

삼각 깃발

은행잎

숟가락

신발

달팽이

아기새

중식도

해머

골프채

요트

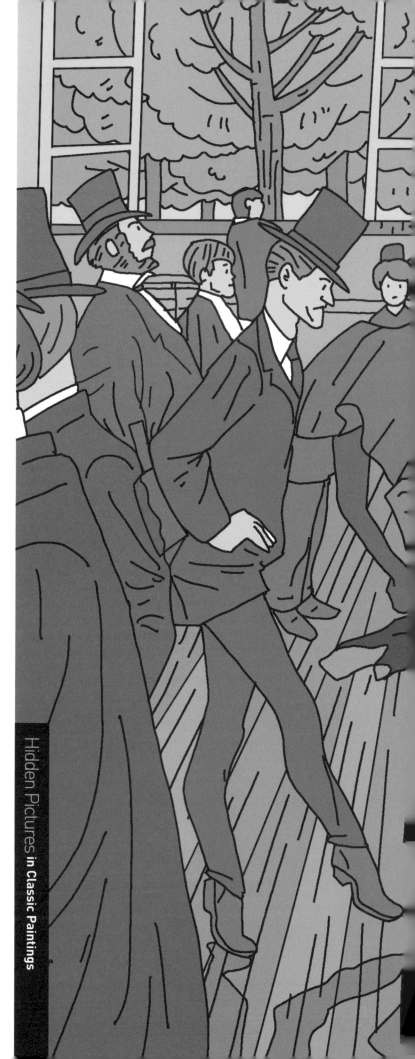

Hidden Pictures **in Classic Paintings**

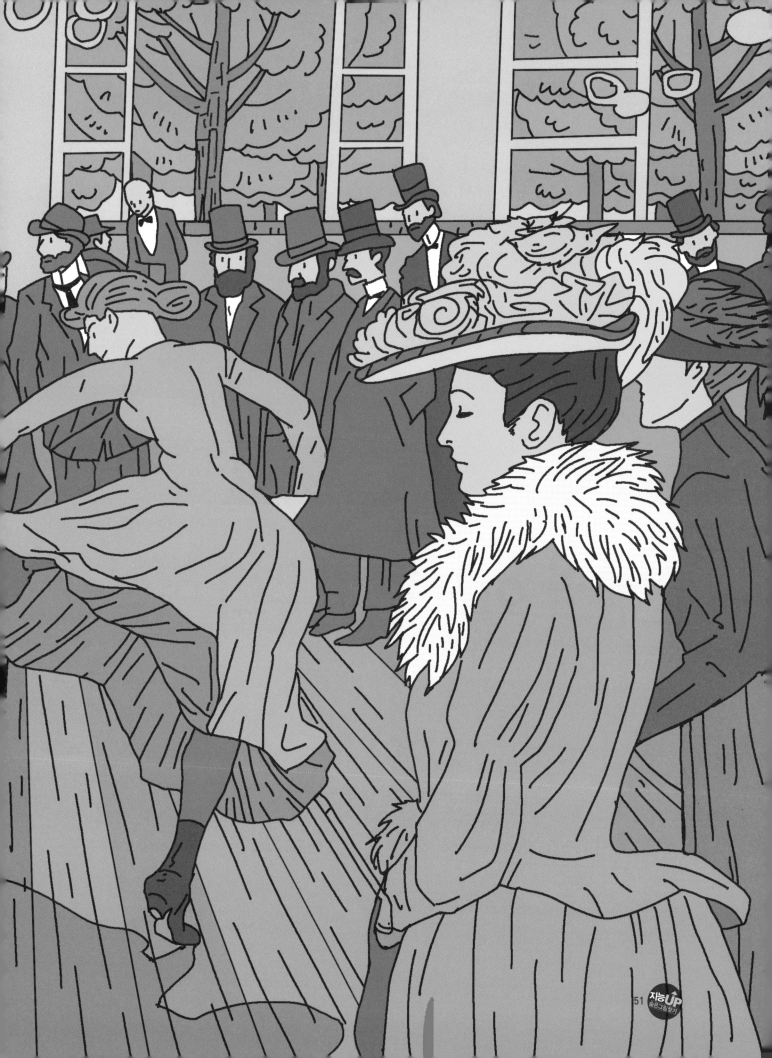

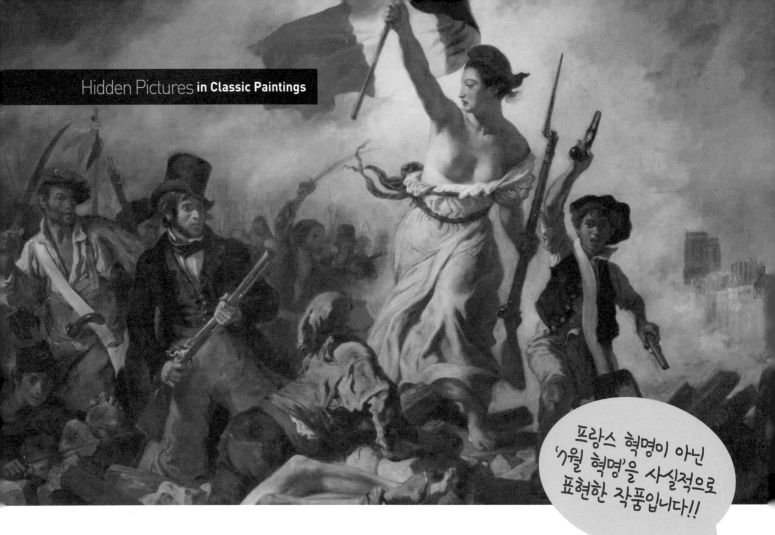

프랑스 혁명이 아닌 '7월 혁명'을 사실적으로 표현한 작품입니다!!

민중을 이끄는 자유의 여신
Liberty Leading the People

화가 |
외젠 들라크루아

〈민중을 이끄는 자유의 여신(Liberty Leading the People)〉은 외젠 들라크루아가 프랑스 7월 혁명을 기념하기 위해 1830년에 그린 그림입니다. 자유를 상징하는 중앙의 여성은 한 손에는 프랑스 국기를 다른 손에는 총검을 휘두르고 있습니다. 들라크루아의 작품 들 중 가장 유명하면서 낭만주의 시대 프랑스 화풍을 잘 나타내는 명작입니다.

프랑스에서 태어난 들라크루아는 낭만주의. 인상주의 화가들의 특징인 광학효과와 과감한 붓 터치의 영향을 받아 루벤스를 떠올리게 하는 기법과 선명한 외곽선, 드라마틱한 구성 등을 이용해 '열정적인 장면을 냉정하게 묘사'하는 기교를 보여주었습니다.

<군중을 이끄는 자유의 여신>은 종종 프랑스 혁명을 묘사한 것으로 잘못 알려지기도 하지만, 사실은 샤를 10세의 절대주의 체제에 반발하여 파리 시민들이 일으킨 1830년의

〈히오스섬의 학살〉
들라크루아(1823 ~ 1824)

7월 혁명을 사실주의적 관점에 표현한 작품입니다. 절대 왕정으로 되돌리려고 했던 샤를 10세는 반 왕당파에 의해 선거에 지고난 뒤 다급하게 국민회의를 해산하고 선거 참가를 제한하는 칙령을 반포합니다. 이에 대항하여 파리 시민들은 7월 혁명을 통해 파리를 점령하고 샤를 10세를 폐위한 뒤 유배를 보냅니다.

이 작품의 배경을 뒤덮은 자욱한 포화 연기와 보도블럭 등을 이용해 세운 바리케이드의 거친 모습, 어두운 하늘, 멀리 연기 사이로 보이는 노트르담 성당 등 혁명의 비장함을 이끌어 내기 위해 사용된 다양한 표현 방식은 작품 전체의 비장함을 한층 더 잘 나타내고 있습니다. 작품에 등장하는 유일한 여성은 실존 인물이 아니라 고대 승리의 여신에서 영감을 받은 '자유의 여신'을 의미합니다. 이 여인이 들고 있는 삼색기는 자유야 평등, 박애를 상징하는 프랑스기 입니다. 작품 발표 초기에는 가슴을 드러낸 이 여성의 의미를 이해하지 못한 일반 대중들에 의해 비난을 받았으나, 1830년 혁명과 함께 최고의 지위에 오른 '루이 필립'의 마음에 들어 국가에서 구입을 합니다.

수영 오리발.

올챙이

책

브러시

졸업 모자

곰방대

만년필 펜촉

낫

대검

챙모자

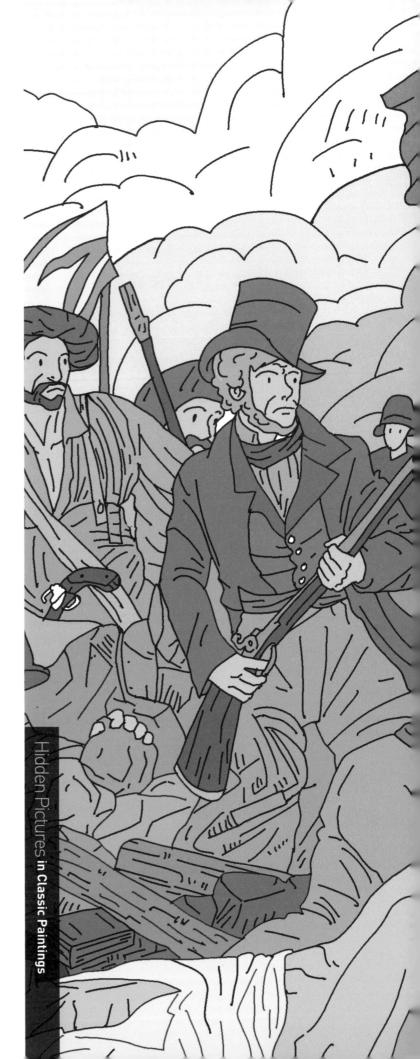

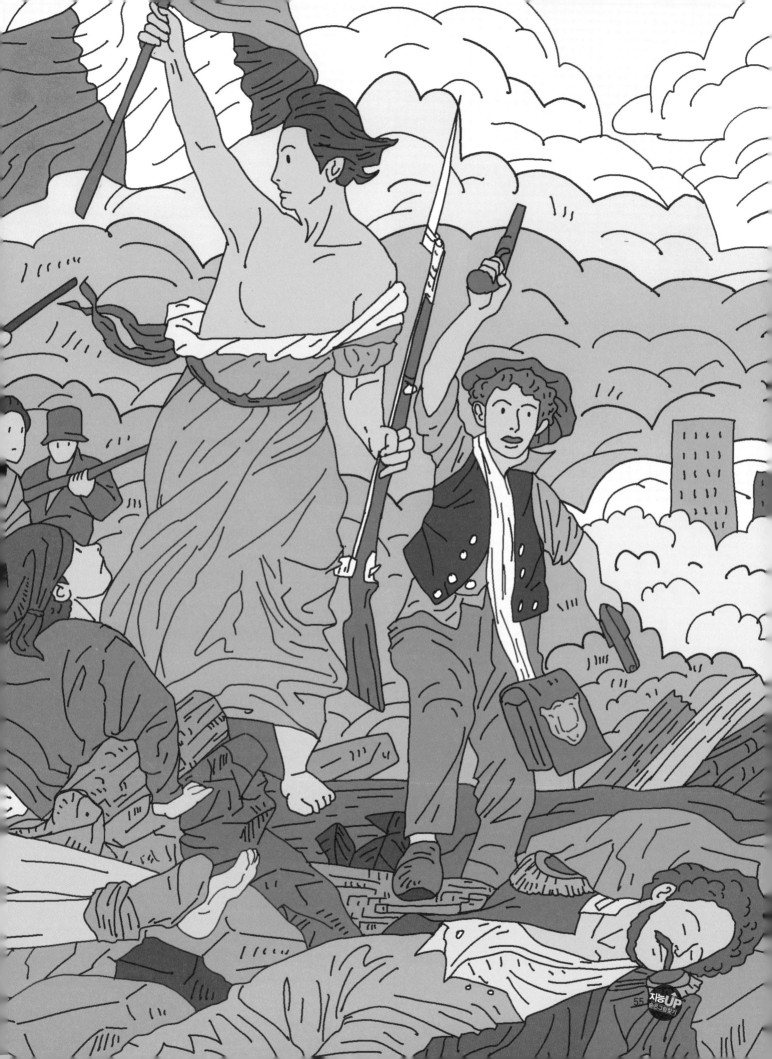

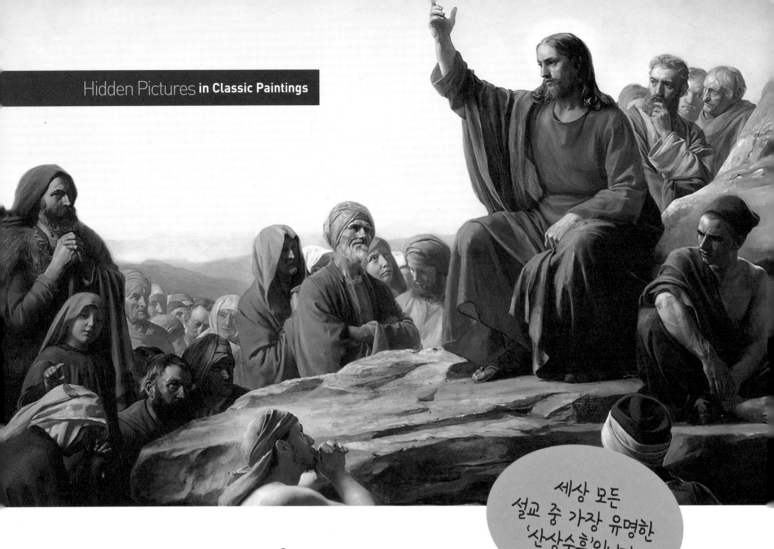

세상 모든
설교 중 가장 유명한
'산상수훈'입니다.

산상수훈
The Sermon On The Mount

화가 |

카를 블로흐

〈산상수훈(The Sermon On The Mount)〉은 덴마크 화가 카를 하인리히 블로흐
(Carl Heinrich Bloch)가 1877년에 산 위에서의 예수의 설교 장면을 그린 명작입니
다. 덴마크에서 태어난 블로흐는 이탈리아와 네덜란드에서 미술 유학을 하면서 당대
의 가장 유명한 화가 중 한 명인 램브란트의 영향을 강하게 받았습니다.

산상 설교(山上說敎) 또는 산상 수훈(山上垂訓)이라고도 불리는 이 설교 장면은 예수

가 서기(AD) 30년에 갈릴레아 호수 인근에서 그의 제자들과 관중들에게 행했던 일로 알려져 있습니다. 성경에서도 마태복음 5장에서 7장까지 기록되어 있는 이 설교는 기독교 문화권에서 수많은 영감과 서브 컬쳐를 생산해 내는 유명한 일화이기도 합니다.

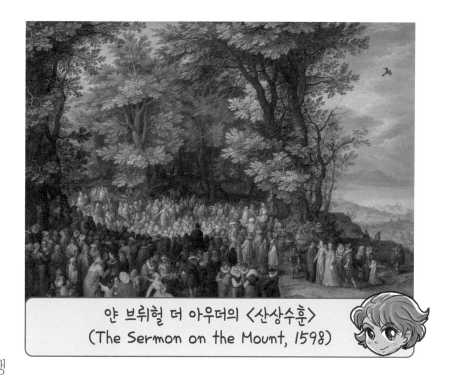

얀 브뤼헐 더 아우더의 〈산상수훈〉
(The Sermon on the Mount, 1598)

예수께서 무리를 보시고 산에 올라가 앉으시자 제자들이 곁으로 다가왔다. 예수께서는 비로소 입을 열어 이렇게 가르치셨다.

_ 마태복음 5장 1〜2절

'연민과 영적 미덕을 강조하는 팔복'으로 알려진 가르침을 포함하여 주로 하느님을 믿는 사람이 행해야 할 자세나 마음가짐, 신에게 복종하는 방법 등에 대한 여러 가지 다양한 신앙적 주제들이 전해지는 설교입니다. 다양한 계층의 개인으로 구성된 주변 인물들은 인류의 다양성을 반영하는 것으로 보이며 세부 사항까지 섬세하게 그려진 인물 표현은 작가 블로흐의 주의 호기심에서 존경에 이르기까지 다양한 감정의 전달을 표현하고 있습니다.

그림의 풍경과 자연 요소는 장면의 영적 의미를 보여줍니다. 멀리 고요한 호수와 무성한 초목이 있는 고요한 환경과 함께 블로흐가 사용한 따뜻하고 평온한 색상은 기독교 세계관을 알리고자 하는 작가의 의도가 잘 드러나 있는 작품입니다.

연필

도끼날

국자

종이비행기

화살

빗자루

낚시바늘

모종삽

신발

말 편자

Hidden Pictures **in Classic Paintings**

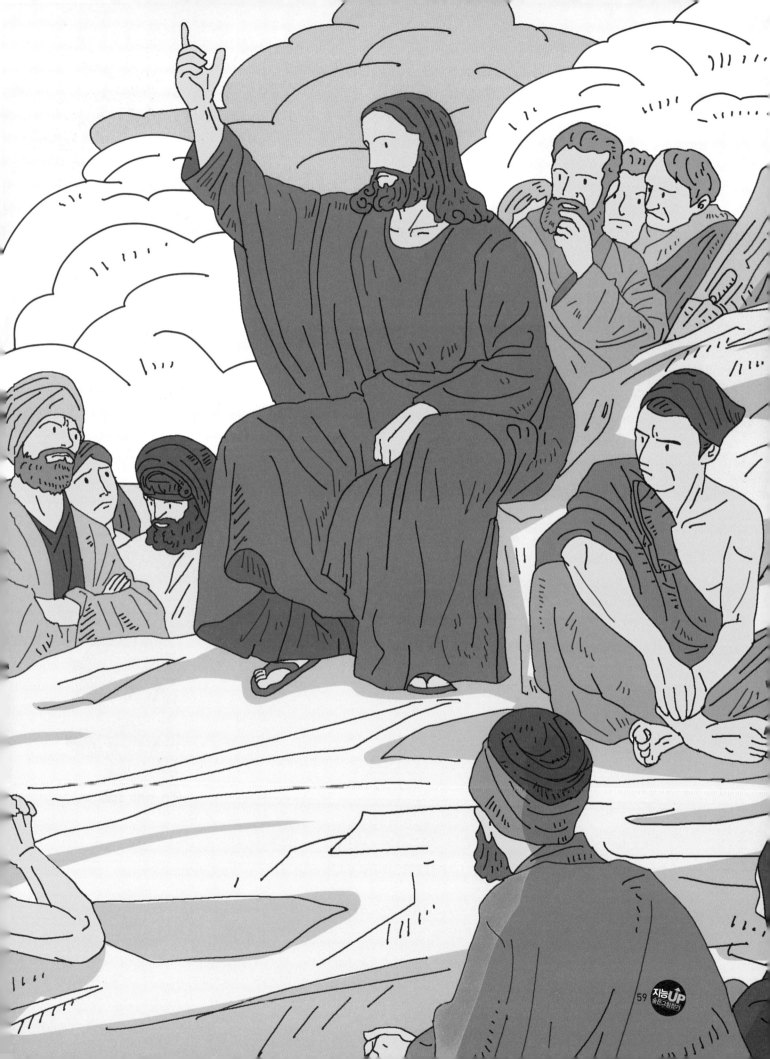

100여가지의
네덜란드 속담이
들어있다구요!!

네덜란드 속담
Netherlandish Proverbs

화가 |
피터르 브뤼헐 더 아우더

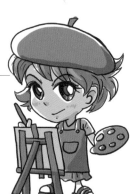

북유럽 르네상스를 대표하는 네덜란드 화가 '피터르 브뤼헐'의 1559년 작품입니다. 빈 미술사 박물관에서 소장하고 있는 1563년의 〈바벨탑〉과 함께 브뤼헐을 대표하는 작품입니다. 집안 식구들이 모두 유명한 화가인데 아버지와 아들이 같은 이름을 쓰기 때문에 아버지는 피터르 브뤼헐 더 아우더(Pieter Brueghel de Oude-older)를 쓰고 아들은 피터르 브뤼헐 더 용어(Pieter Brueghel de Jonge-younger)를 사용합

니다. 이 작품은 아버지 피터르 브뤼헐 더 아우더의 작품입니다.

1517년 종교개혁 이후 기존의 북부유럽과는 다르게 대규모 신상 파괴 운동이 일어났던 플랑드르 지역(프랑스 북부, 네덜란드, 벨기에 등)에서는 카톨릭 교회에서 유행하던 웅장한 종교화가 거의 그려지지 않고 '장르화(genre painting)'가 나타나는 시기였습니다. 이 당시의 장르화는 일반 서민들의 생활을 묘사하며 유머와 풍자를 담아내는 경향이 있었습니다. 우리나라에서 말하는 '풍속화'에 가깝다고 할 수 있습니다.

〈바벨탑〉,
1563년 피터르 브뤼헐

브뤼헐의 〈네덜란드 속담〉에는 이 시기의 네덜란드에 살고 있던 중산층 이하 서민들의 삶을 표현하고 있는데, 특히 당대의 다양한 속담들을 이용하여 등장인물들의 행동을 묘사 했다는 점에서 아주 독특한 작품입니다. 예를 들어 작품 왼쪽 하단에 불붙은 석탄 덩어리와 물 양동이를 양 손에 들고 있는 여인은 '한 입으로 두 말한다.'라는 의미의 속담을 나타낸 장면입니다. 그 옆에서 칼을 들고 머리를 부닥치며 벽을 뚫고 들어가려는 사람은 무모한 일이나 '불가능한 일을 밀어 붙이는 사람'에 대한 속담을 표현하고 있습니다. 이런 식으로 이 작품 내에는 100여 개에 달하는 네덜란드의 속담이 담겨져 있습니다. 속담을 알고 있다며 이 그림을 자세히 들여다보면서 어떤 속담인지 맞춰보는 것도 재미있을 듯합니다.

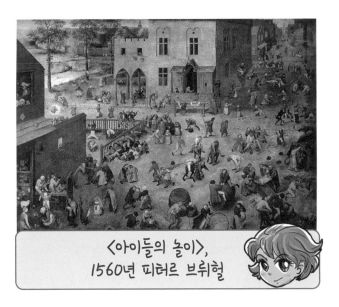

〈아이들의 놀이〉,
1560년 피터르 브뤼헐

브뤼헐은 이와 같은 작품을 통해 자신과 같은 시대를 살고 있는 인간의 우매함과 어리석음을 보여주고 사회를 풍자하는 동화 같은 명화를 만들어 냈습니다.

망치 우산

가오리 자

성냥 텐트

종이비행기 담배 파이프

다리미 도마뱀

Hidden Pictures in Classic Paintings

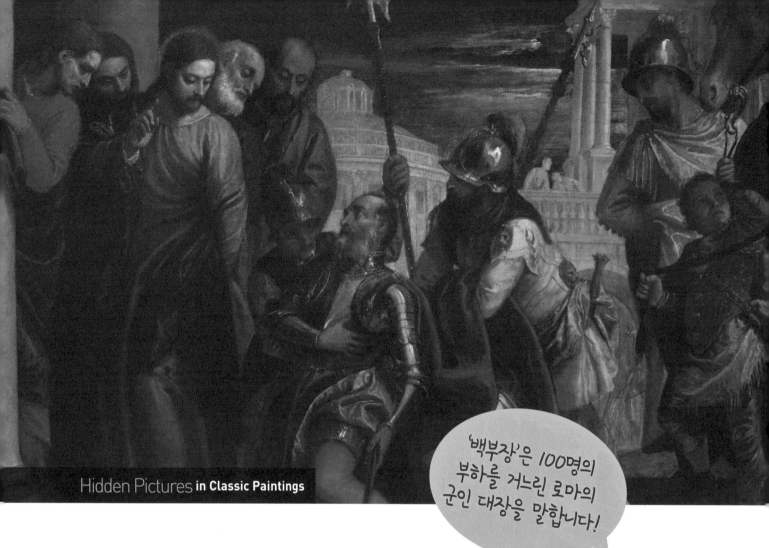

'백부장'은 100명의 부하를 거느린 로마의 군인 대장을 말합니다!

예수와 백부장
Christ and the Centurion

화가 |
파올로 베르네세

절대적인 권력을 가지고 있었을 로마의 유대인 백부장이 예수에게 달려와 자신의 종이 걸린 병을 낫게 해 달라며 간청하는 장면을 그린 이 작품은 1580년에 완성 된 파올로 베로네세의 대표작 〈예수와 백부장〉입니다.

백부장(百夫長, 켄투리오(centurio)) 또는 백인대장(百人隊長)이라고 부르는 이 로마의 제국군은 50~100여명의 보병을 거느리는 지금의 부사관에 해당하는 계급입니

다. 100명을 지휘하기 때문에 백부장이라 부릅니다. 1,000여명의 보병을 지휘하는 '천인장'은 당시 대부분 귀족계급으로 구성이 되어 있었습니다. 반면 백부장은 시민권은 가지고 있었으나 평민으로 구성되어 있기 때문에 로마의 평민 들 중 가장 높은 계급이었습니다. 시민권이 없거나 일반 하층민에게는 귀족처럼 느껴졌을 정도의 지위입니다.

로마 시대 백부장

살릴리 지방에 속해있던 가버나움에 주둔하고 있었던 백부장은 자신이 거느린 종 들 중 한명이 중풍에 걸려 생명이 위독하게 되었을 때 예수가 가버나움에 나타났다는 소식을 듣고 사람을 보내 몇 차례 방문해 줄것을 요청합니다. 그러나 이를 거부당하자 직접 나타나 투구를 벗고 무릎을 꿇은 채, 자신의 종을 낫게 하기 위해 자신의 집으로 와 줄 것을 간청하는 백부장에게 예수는 따뜻한 눈빛으로 쳐다본 뒤 '집으로 돌아갈 것'을 이야기 합니다. 이때 따라온 부하들의 백부장을 부축하는 듯 또는 말리는 듯한 모습이 인상적입니다. 결국 아무런 소득 없이 집으로 돌아간 백부장이 발견한 것은 씻은 듯이 병이 나은 종의 모습이었다는 이야기를 바탕으로 한 작품입니다.

당시 귀족들에게는 사고파는 물건에 불과 했던 종을 남달리 아꼈던 한 백부장의 선한 마음과, 관용과 포용을 전하며 사람들을 모으던 젊은 이방인의 독특한 만남이라는 주제는 이후 종교화를 그리는 많은 예술가들에게 다양한 영감을 불려 일으켰고, 이후 '예수와 가버나움의 백부장'이라는 주제로 수많은 작품들이 만들어집니다.

〈십자가 위의 예수(루벤스)〉에 등장하는 백부장

조개

양말

치아

벙거지 모자.

마녀 신발

아이스크림

피리

깔때기

뒤집개

부메랑

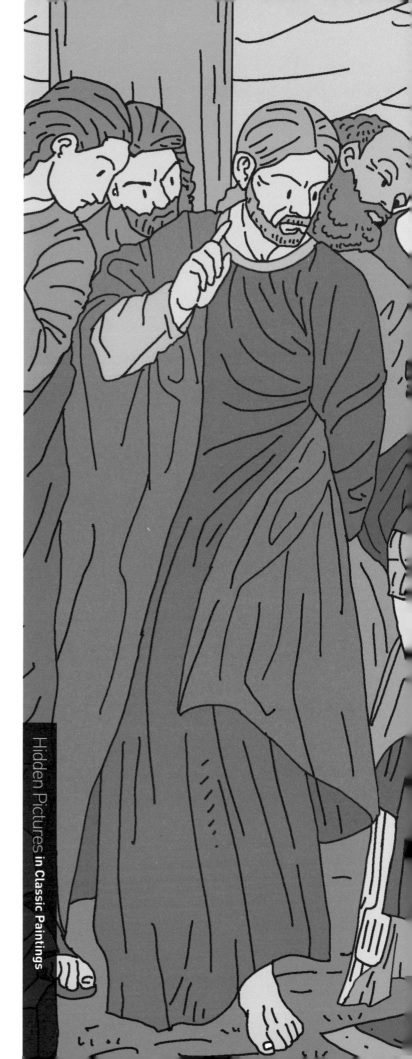

Hidden Pictures **in Classic Paintings**

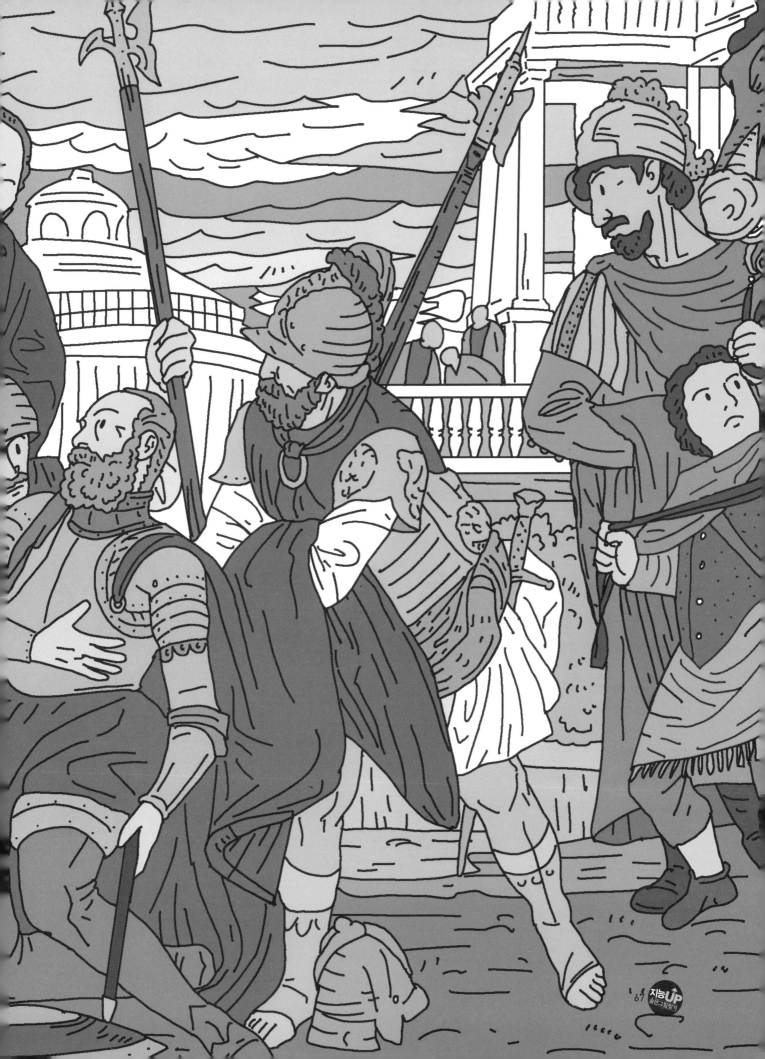

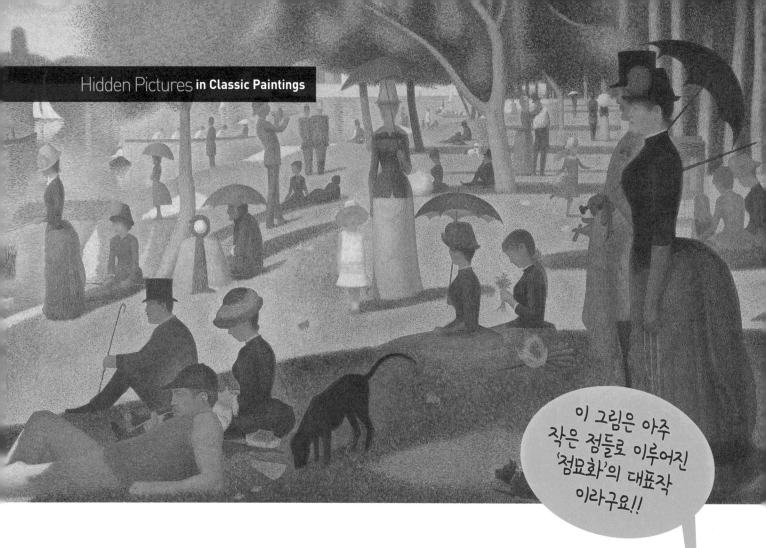

이 그림은 아주 작은 점들로 이루어진 '점묘화'의 대표작 이라구요!!

그랑드자트 섬의 일요일
dimanche après-midi à l'Ile de la Grande Jatte

화가 |
조르주 쇠라

프랑스의 인상주의 화가 조르주 쇠라의 대표작이며 우리나라에서도 인기 높은 〈그랑드자트 섬의 일요일 오후〉입니다. 이 작품으로 19세기 신인상주가 시작되고 대 전환기를 맞이하는 당대 회화를 상징하는 한편의 대작이기도 합니다.

파리의 부유한 가정 태생인 쇠라는 젊은 시절 주류 문화계에서 자신의 화풍이 인정받지 못하자 파리의 비주류인 독립 예술가들과 교류하며 자신만의 화풍을 고심하던

시기가 있었습니다. 이 당시 슈브뢸이라는 화학자는 태피스트리(벽걸이천 장식)를 복원하는 과정에서 각각의 양모섬유의 염색 상태를 연구하다가 서로 다른 색이 가까이 붙어있으면 멀리서 볼 때 두 가지 색이 서로

쇠라와 함께 신인상주 점묘법의 거장으로 불리는 '폴 시냐크'의 작품 〈Golfe Juan〉

섞인 제 3의 색으로 인식된다는 점을 발견합니다. 슈브뢸은 이를 이용해 원색과 중간색을 이용한 '색상환'의 개념을 만들어내는데, 이것이 신인상주의 화풍의 중심인 '점묘법'의 기초가 됩니다. 점묘법은 다양한 색의 작은 점들을 무수히 찍어 그림을 그리는 기법인데 현대의 컴퓨터에서 아주 작은 픽셀의 모음이 하나의 이미지를 만드는 과정과 매우 비슷합니다. 이 방법을 받아들인 쇠라는 약 2년여의 기간 동안 다양한 노력을 들여 하나의 작품을 만들어 내는데 그것이 바로 〈그랑드자트 섬의 일요일 오후〉입니다. 이 작품을 위해 쇠라는 70여점의 유채물감 스케치와 드로잉 과정을 거쳤을 만큼 공을 들였습니다.

파리 근교의 그랑드자트 섬에서 맑게 갠 여름 하루를 보내고 있는 시민들의 모습을 담고 있는 이 명작은 1886년 제8회 인상파 전람회에 출품되어 이목을 끌었습니다. 쇠라는 당시 유행을 이끌던 인상주의 화법 특유의 빛 사용법을 과학적으로 재해석하여 세심하면서도 동시에 단순한 기하학적 구조를 보여주는 이중성을 완성합니다. 빛을 너무 강조한 나머지 대상의 선과 조형성을 무시해 가고 있던 당시의 화풍을 재정립 하려는 시도가 성공한 것입니다. 이 작품 속의 많은 등장인물들이 사실은 여러 다양한 시간대의 인물들을 스케치 하여 한 장소에 모아 놓은 것이라는 놀라운 사실만 생각해봐도 쇠라가 이 작품에 쏟아 넣은 노력이 짐작됩니다.

장화

단검

삼각 깃발

청소솔

프라이팬

곡괭이

배추

조각 케이크

기러기

눈 서까래

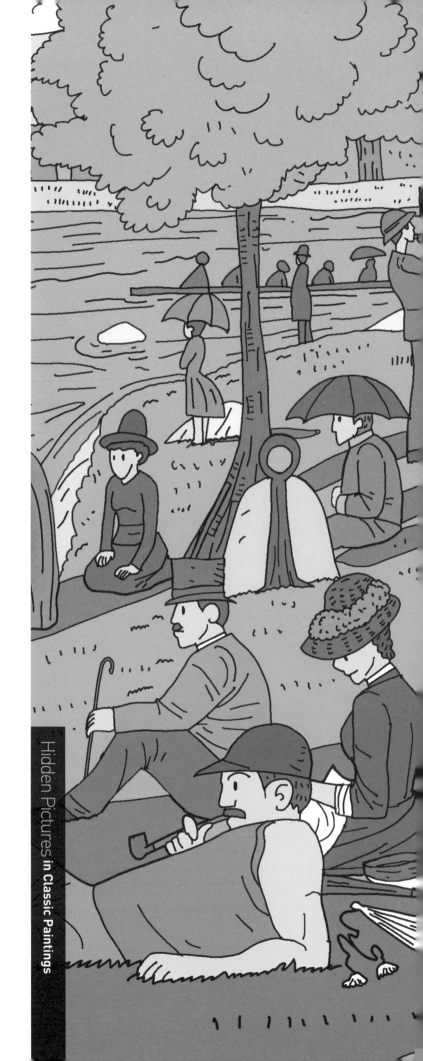

Hidden Pictures **in Classic Paintings**

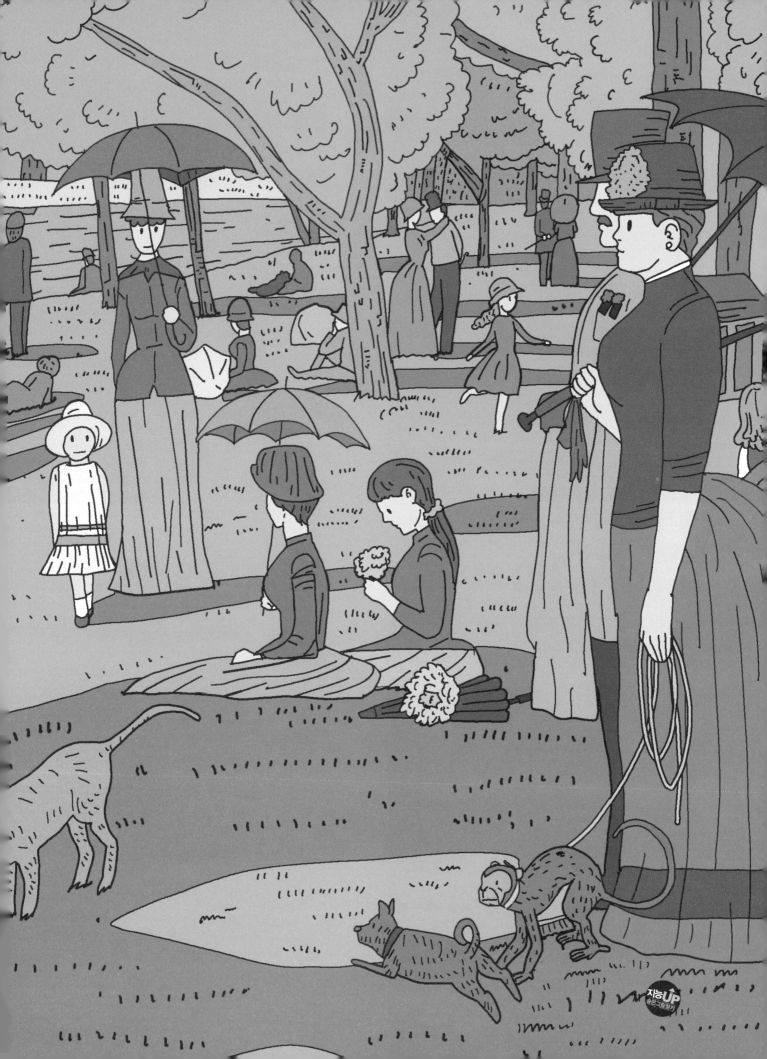

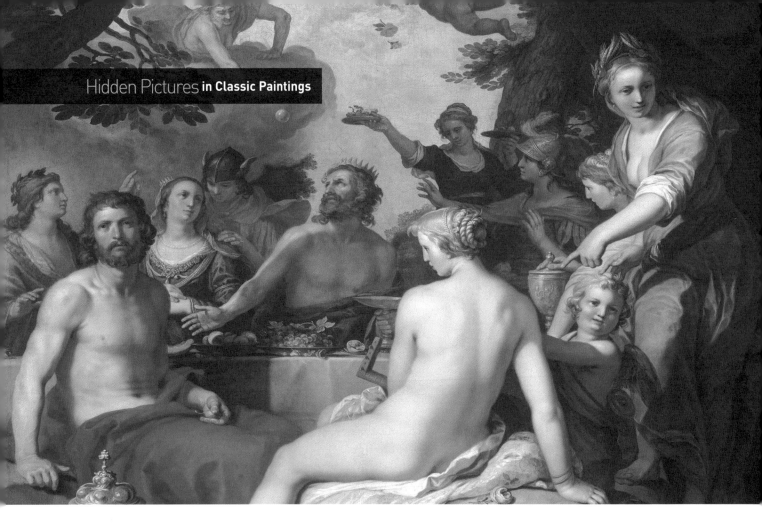

펠레우스와 테티스 결혼식의 신들의 축제

The Feast of the Gods at the Wedding of Peleus and Thetis

펠레우스는 여신 테티스와 결혼하여 아킬레우스의 아버지가 되는 그리스 영웅이죠!

화가 |
아브라함 블로마에르트

네덜란드 출신의 판화가인 아브라함 블로마에르트가 그린 그리스로마신화의 한 장면을 표현한 작품입니다.

그리스 신화에서 바다의 여신인 테티스는 너무나 아름다워서 제우스와 포세이돈이 서로 자신의 아내로 삼으려고 할 정도였습니다. 그러나 그들 대신 테살리아의 왕 '펠레우스'가 테티스와 결혼하는 행운을 얻었고, 이 결혼식에 초대받지 못한 '불화의 여

신 에리스'는 연회장에 모여 있는 신들의 한 가운데에 '가장 아름다운 여신에게'라는 글이 적힌 황금빛 사과 하나를 던집니다(그림 뒷편의 구름 위에서 황금 사과를 던지는 이가 바로 에리스입니다). 이때 아테나와 헤라, 아프로디테가 서로 자기 사과라고 다투면서 이후 수많은 사

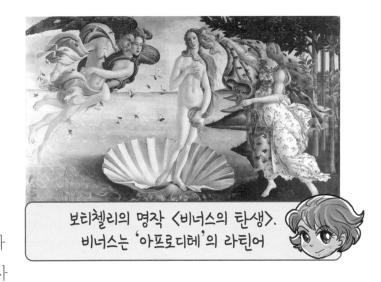

보티첼리의 명작 〈비너스의 탄생〉. 비너스는 '아프로디테'의 라틴어

람들을 죽음으로 몰아넣은 '트로이 전쟁'의 발단이 되는 장면이기 때문에, 많은 화가들이 상상력을 발휘해 재현하려고 했던 유명하면서도 인기 있는 소재의 신화이기도 합니다. 프로메테우스의 신탁이었던 테티스에게서 태어난 아들이 바로 트로이의 영웅 '아킬레스'입니다.

이 결혼식에서 포세이돈은 발리우스, 크산투스라는 불멸의 말 두 마리를 선물해 주었고, 헤파이스토스는 칼을, 아프로디테는 에로스가 새겨진 그릇을 선물하는 등 그리스 신화의 여러 신들이 이 결혼식을 축하해 주는 성대한 결혼식이었습니다. 그러나 이 작품에서는 '트로이 전쟁'의 서막이라는 점에 착안하여 참석한 그 어떤 신도 행복한 표정을 짓지 못하는 어두운 분위기를 보여주고 있습니다.

〈주피터와 테티스〉, 도미니크 앵그르

요트

피자

밀집모자

바늘

소라

물고기

종이배

낚시바늘

버섯

고래

Hidden Pictures **in Classic Paintings**

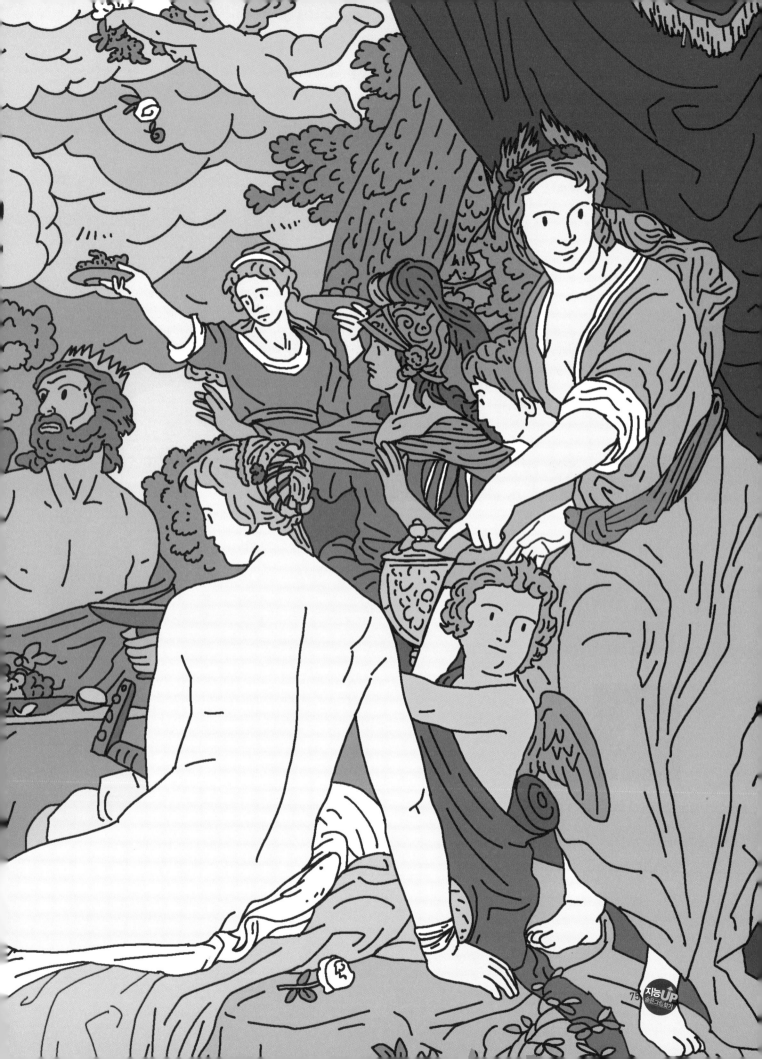

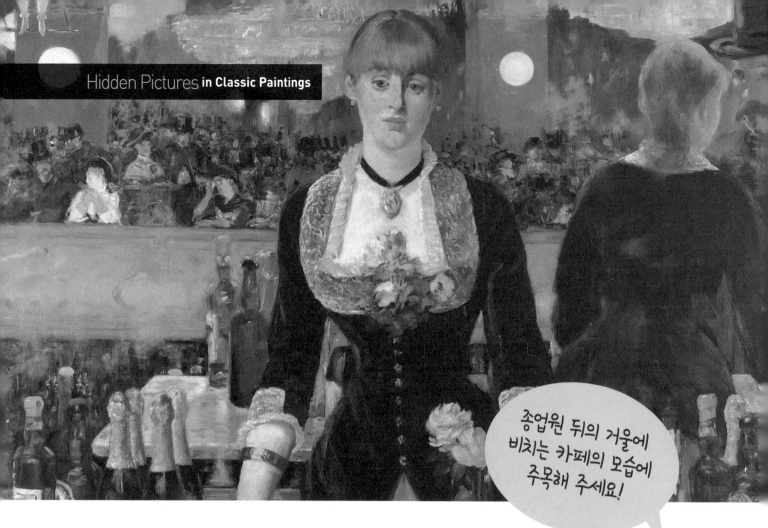

종업원 뒤의 거울에
비치는 카페의 모습에
주목해 주세요!

폴리베르제르의 술집
Un bar aux Folies Bergère

화가 |
에두아르 마네

〈폴리베르제르의 술집〉는 에두아르 마네가 1880년대 초에 죽기 직전 그린 마지막 주요 작품입니다. 그림의 소재가 되는 장소인 폴리 베르제르 바에서 그린 것이 아니라 자신의 작업실에서 완전히 재현한 것입니다. 중앙의 젊은 여성은 '쥔 수'라는 이름의 카페 실제 직원입니다.

에두아르 마네는 19세기 '사실주의' 화풍에서 '인상주의'로 넘어가는 지점에서 가장

중요한 역할을 한 대표적인 천재 작가입니다. 특히 여성의 나체가 드러난 그의 초기작인 〈풀밭 위의 점심 식사〉와 〈올랭피아〉는 작품의 현실성과 적나라함에 대해 당시의 미술계에 격렬한 논쟁과 비난을 불러일으킵

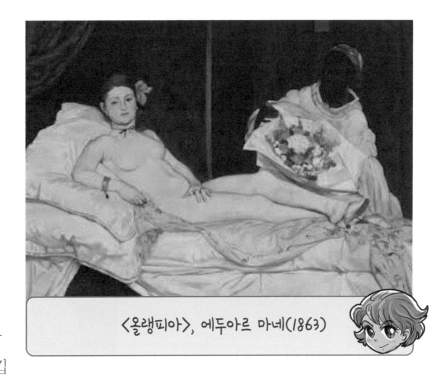

〈올랭피아〉, 에두아르 마네(1863)

니다. '상스럽다'라는 이유 때문이었습니다. 반면, 미술계의 젊은 작가들에게는 열렬한 환호를 받는데, 특히 '에밀 졸라'는 〈올랭피아〉를 마네의 걸작이라 말하며 "다른 화가들은 비너스의 거짓말을 그려낼 때 마네는 왜 거짓말을 해야 하는지, 왜 진실을 얘기하지 않는지, 라며 스스로에게 질문을 던졌다."라 말했습니다.

몸이 좋지 않았던 당시의 마네는 정신적으로는 파리의 자유로운 공기에 적응한 안정적인 상태였습니다. 평소처럼 자주 가던 바에 앉아 있던 마네는 익숙한 여성 종업원의 뒤에 걸려있는 커다란 거울에 주목합니다. 여종업원의 뒷모습과 함께 그 뒤로 펼쳐진 바의 역동적인 풍경과 소음, 술병과 과일들의 배치, 파리 특유의 불빛과 냄새. 회화적으로 절정의 상태였던 마네는 이러한 술집의 풍경을 떠올리며 자신의 작업실에 자유롭게 구성하여 작품을 완성합니다. 작업 중간에 한 차례 여종업원을 유니폼을 입은 채로 작업실에 초대하여 대리석 테이블을 만든 뒤 그 뒤에서 포즈를 취하게 하기도 하고, 꽃병과 술병, 잔 등을 세심하게 재배치하며 전체적인 구성을 완성합니다.

카페이자 술집이며 공연장이기도 한 복합적 공간을 과감하게 재구성하는 동시에 시대의 분위기를 회화적으로 살려낸 명작인 동시에 보는 이들에게 예술적인 영감을 불러일으키는 수작입니다.

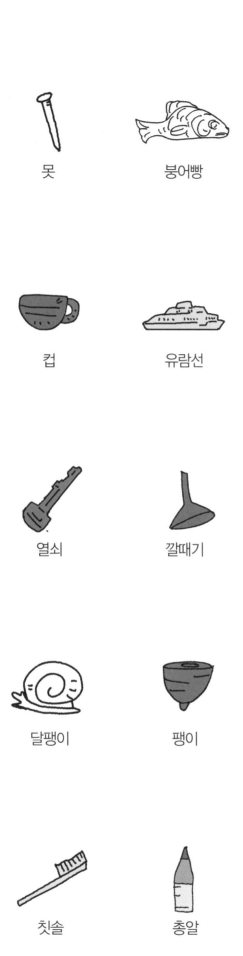

못

붕어빵

컵

유람선

열쇠

깔때기

달팽이

팽이

칫솔

총알

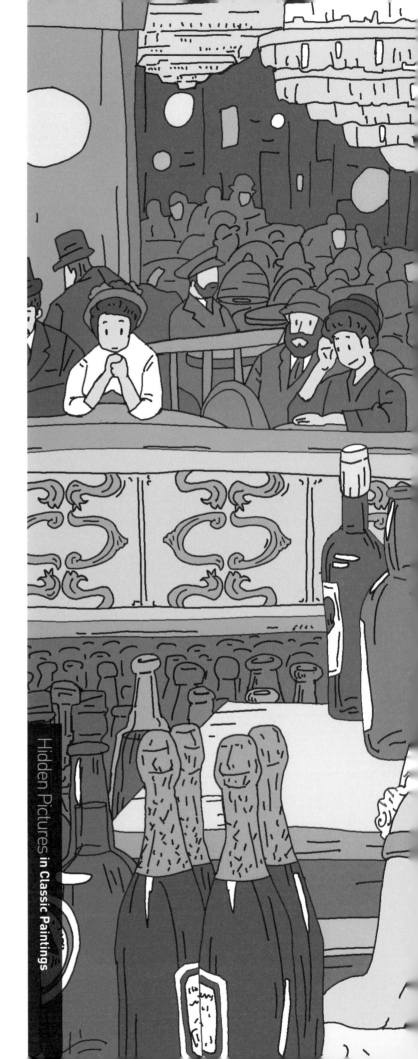

Hidden Pictures in Classic Paintings

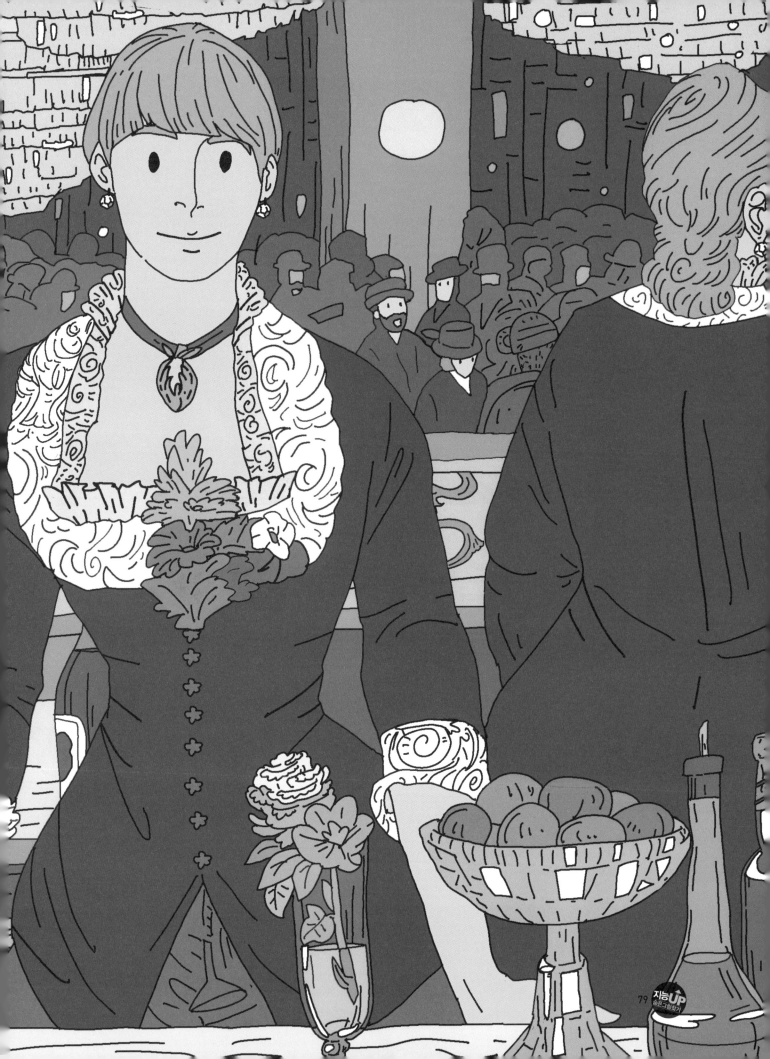

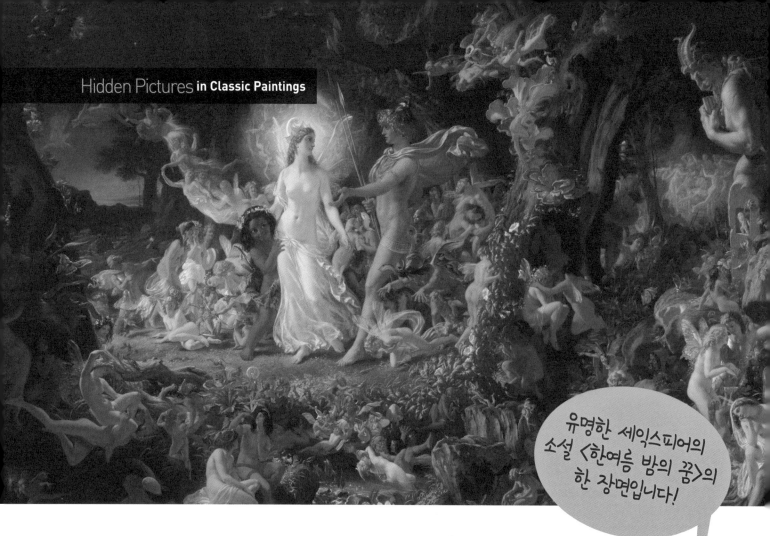

유명한 세익스피어의
소설 〈한여름 밤의 꿈〉의
한 장면입니다!

요정 오베론과 티타니아의 논쟁
The Quarrel Of Oberon And Titania

화가 |
요셉 노엘 페이튼

〈요정 오베론과 티타니아의 논쟁〉은 스코틀랜드의 예술가 요셉 노엘 페이튼 경의 대표적인 유화 작품입니다. 작품의 주인공인 요정 오베론과 요정 티타니아의 논쟁은 윌리엄 셰익스피어의 희극 〈한여름 밤의 꿈〉에 등장하는 장면의 하나입니다.

요정의 왕 오베론은 자신이 심부름을 시키려는 아이를 여왕 티타니아가 가로채가자 질투를 느껴 벌을 내립니다. 바로 사랑의 요정인 '큐피드'의 화살을 그녀에게 쏘아 맞

추는 것 이었습니다. 이때 화살을 맞은 후 처음 본 괴물을 사랑하게 된 티타니아, 헬레나의 사랑을 도우려다 엉뚱하게 라이샌더에게 큐피드 화살을 쏘데 하는 오베론 등이 벌이는 재미있는 이야기가 작품의 배경이 됩니다.

희극 〈한여름 밤의 꿈〉의 2막이 배경인 이 작품은 아테네 외곽에 있는 오베론-티타니아 요정 부부의 집에서 일어난 일을 상상해 그린 것입니다. 해가 진 뒤 숲 속에서 왕가를 상징하는 지팡이를 각각 든 채 논쟁을 벌이는 오베론과 티타니아를 둘러싼 요정들이 화려하게 묘사되어 있으며 중앙 왼쪽의 티타니아 뒤에 숨어 있는 귀여운 요정이 다툼의 원인이 되는 장난꾸

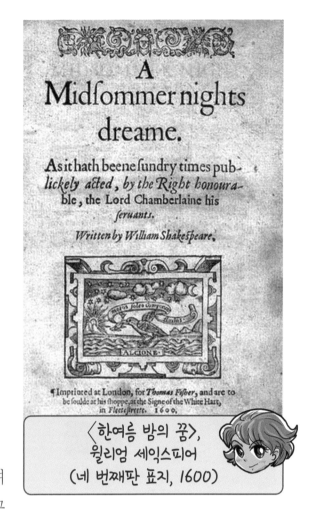

〈한여름 밤의 꿈〉,
윌리엄 셰익스피어
(네 번째판 표지, 1600)

러기 심부른 꾼 '퍽(puck)입니다. 배경이 되는 고목과 풀 숲, 뒤틀린 나뭇가지와 각종 버섯, 벌거벗은 요정들이 놀고 있는 백합연못 등 다양하고 화려한 배경도 볼거리이지만, 다투고 있는 두 부부 요정의 주변과 숲 속에 모여 있는 엘프, 고블린 등 등장하는 인물이 총 165명에 달한다고 하니 자세히 살펴보면서 등장인물들의 다양한 묘사를 감상하는 것도 또다른 재미를 줍니다.

〈한여름 밤의 꿈〉의 '밤'은 일 년 중 가장 낮이 긴 하지(夏至)의 전날 밤을 의미합니다. 서양에서는 이 밤에는 신비로운 일들이 많이 벌어지곤 한다는 이야기가 전해지는데 셰익스피어는 이 부분에 착안하여 숲 속의 신비한 요정 이야기를 만들어 냈습니다. 셰익스피어의 다른 5대 비극과는 다르게 〈한여름 밤의 꿈〉은 해피엔딩으로 마무리되는 밝은 희극이기 때문에 작품의 분위기 역시 디즈니의 만화영화를 떠올릴 만큼 귀엽고 다채로우며 화려함으로 꾸며져 있습니다.

청소 솔

압정

팽이

새

야구 방망이

백조

당근

올챙이

야구모자

다듬이 방망이

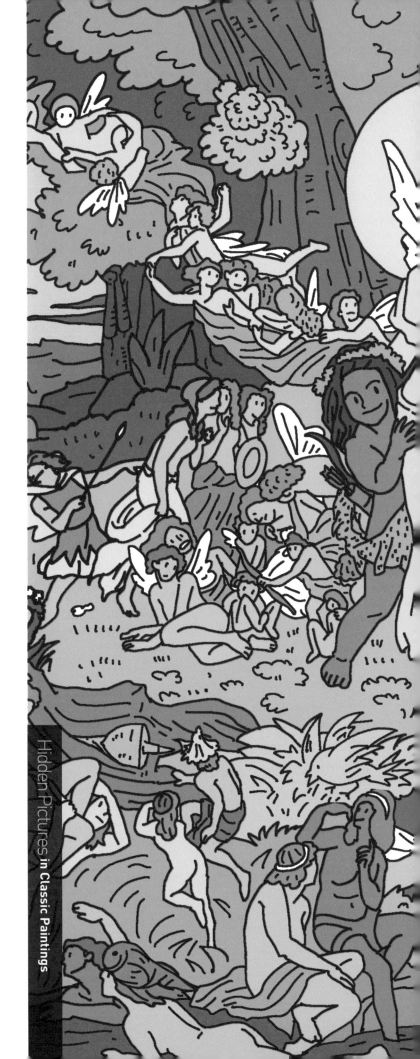

Hidden Pictures in Classic Paintings

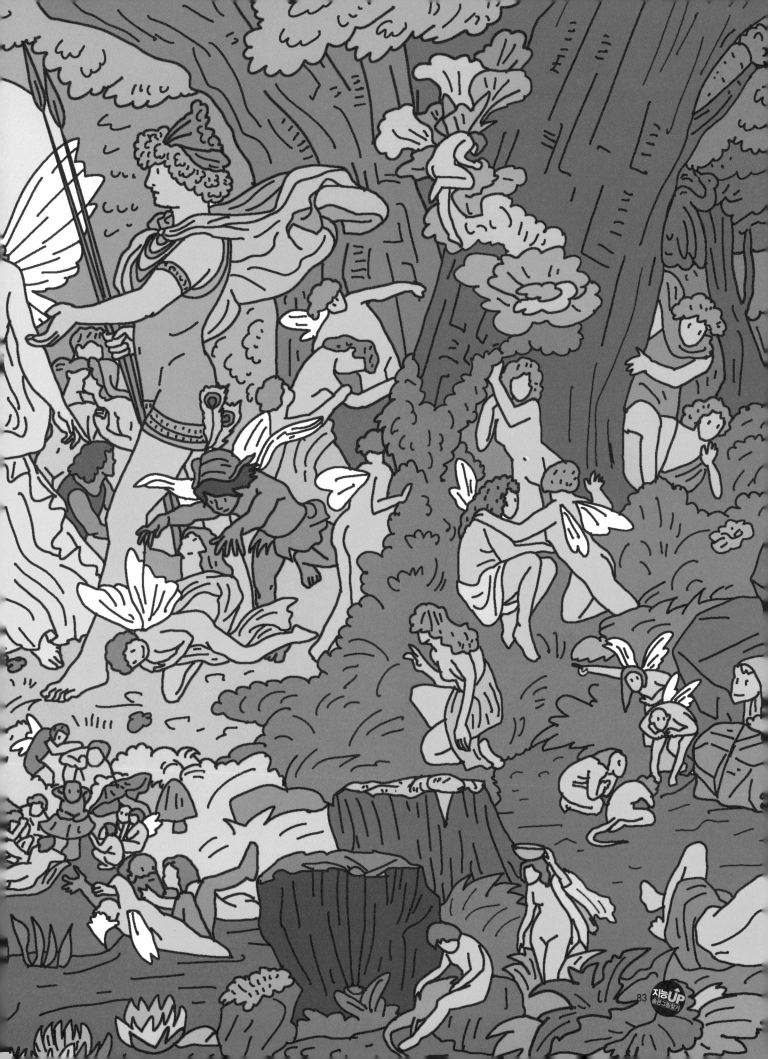

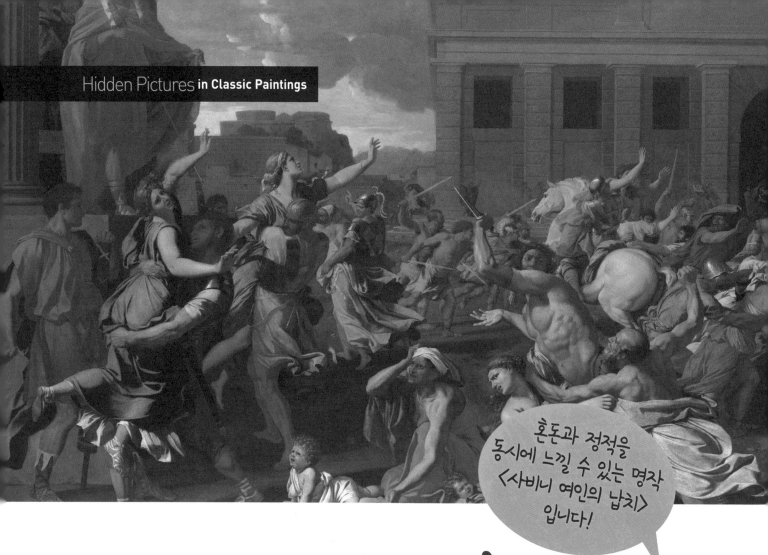

혼돈과 정적을 동시에 느낄 수 있는 명작 〈사비니 여인의 납치〉 입니다!

사비니 여인의 납치
Abduction of a Sabine Woman

화가 |
니콜라 푸생

프랑스 고전주의 화가의 대표인 니콜라 푸생(Nicolas Poussin)의 대표작 〈사비니 여인의 납치〉입니다. 17세기 프랑스 미술계에서는 종종 루벤스의 '빛과 색'과 푸생의 '선'으로 나뉘는 논쟁이 있었습니다. 고전주의를 선호했던 푸생은 이탈리아 르네상스 미술의 영향을 받아 성공적인 인생을 보냈으며 루이 13세의 수석 궁정화가를 지내기도 한 이름 높은 작가였습니다.

로물루스와 레무스 신화에 등장하는 로물루스(Romulus)는 자신이 만든 도시에 자신의 이름을 넣어 로마(Roma)라고 불렀다는 이야기가 전해집니다. 이 로물루스 건국 초기의 로마는 인구의 부족, 특히 여성 인구가 많이 부족했었고 이를 해결하기 위해 젊은 남자들이 인근 도시를 침략해 강간과 보쌈(raptio)를 벌입니다. 사비니 역시 로마와 가까운 이웃나라 중 하나였는데 로마의 초대를 받고 남자들이 성대한 연회에 참석하는 사이 비어있는 사비나의 여인들을 납치하는 이야기를 〈사비니 여인의 납치〉가 만들어집니다. 이 사건으로 결국 두 나라 사이에 전쟁이 벌어집니다.

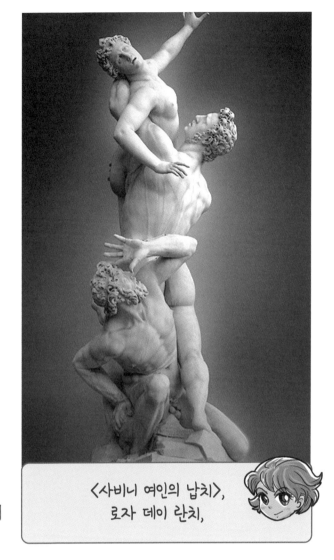

〈사비니 여인의 납치〉,
로자 데이 란치,

작품의 배경을 이해하고 본다면 계략에 빠진 여성들이 도와줄 사람 하나 없이 절망적인 상태에서 유린당하는 비극적이고 처참한 이야기지만, 푸생은 이이야기를 그림으로 표현할 때 감정적인 부분은 최대한 자제합니다. 가까이 살펴보면 혼란에 빠진 대중들의 우왕좌왕하는 모습과 처절함이 보이지만, 전체적인 분위기는 역동성이나 비극이 아니라 균형과 비례를 중심으로 정확함에 중점을 둔 고전주의적 기법이 잘 드러납니다. 배경 지식이 없이 감상 할 경우에는 폭력적인 느낌 보다는 정적이고 차분함마저 느낄 수 있습니다. 이는 푸생이 원하던 이탈리아 미술의 철학을 프랑스 미술에 적용한 결과입니다. 그는 고대 그리스 로마의 수많은 조각상들과 미술품에서 연마되어 왔던 완성에 가까운 자세들을 작품 속에서 보여주고 있기 때문입니다. 프랑스와 이탈리아 미술의 역사적 간극을 좁힌 뛰어난 작가임을 알 수 있는 작품입니다.

슬리퍼

볼링핀

대접

난쟁이 모자

중절모

조깅화

숟가락

성냥개비

벙거지 모자.

지렁이

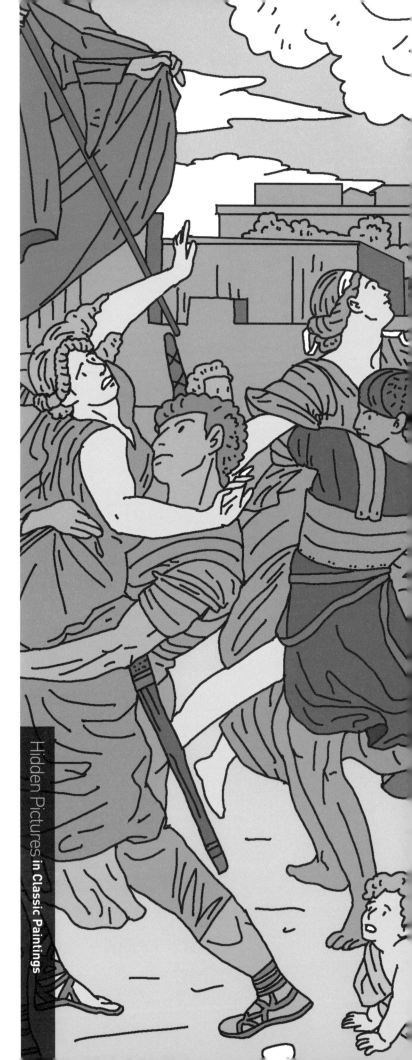

Hidden Pictures **in Classic Paintings**

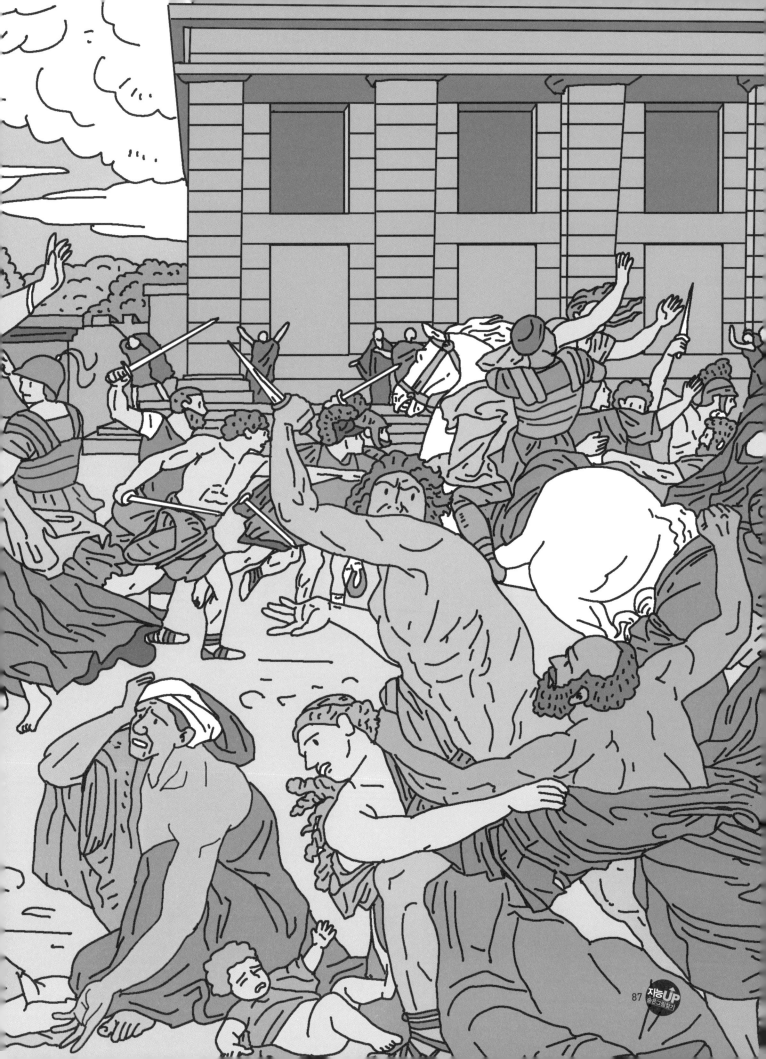

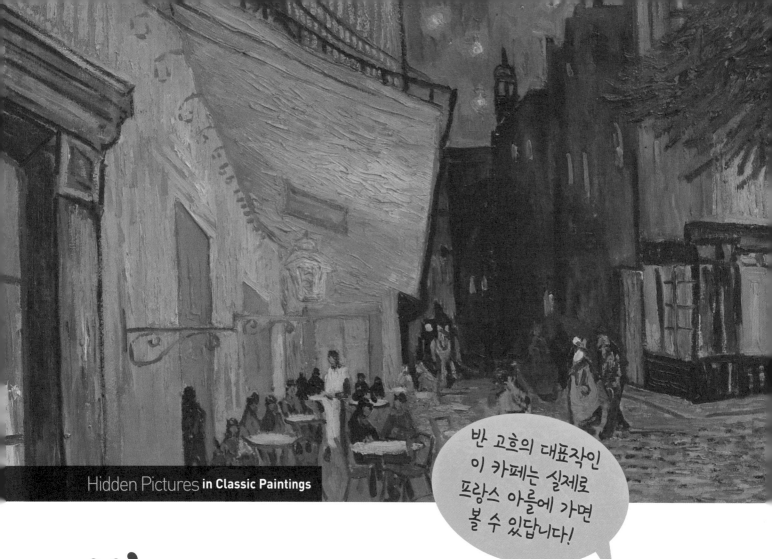

반 고흐의 대표작인 이 카페는 실제로 프랑스 아를에 가면 볼 수 있답니다!

밤의 카페 테라스
Café Terrace at Night

화가 |
빈센트 반 고흐

〈밤의 카페 테라스(Café Terrace at Night)〉는 빈센트 반 고흐가 1888년에 그린 고전 명작입니다. 프랑스 아를의 포럼 광장(Place du Forum) 북동쪽에 실제로 있었던 카페로 알려져 있습니다.

고흐는 아쉬운 짧은 인생동안 얻지 못했던 명예와 명성을 사후에 얻은 것으로도 유명한 대가입니다. 미술 역사상 가장 높이 평가 받는 작가인 동시에 대중적으로 인기

가 많은 몇 안 되는 작가이기도 합니다. 특히 〈밤의 카페 테라스〉는 또 하나의 명작인 〈별이 빛나는 밤〉과 함께 고흐를 대표하는 시그니처 작품으로 오랜 기간 사랑을 받아 왔습니다. 지금도 같은 자리에 이 작품과 유

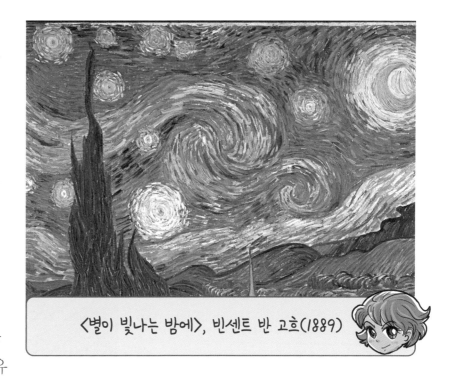

〈별이 빛나는 밤에〉, 빈센트 반 고흐(1889)

사하게 꾸며 놓은 실제 카페에서 커피를 마실 수 있도록 재현해 관광명소가 되어 있을 정도입니다.

물가가 비싼 파리의 생활을 견디지 못하던 고흐는 좀더 조용하고 생활이 편한 '아를'로 이사를 한 뒤 비슷한 처지의 예술가들의 모임을 만드는 등 의욕적인 출발을 합니다.

> *테라스에서는 술을 마시는 사람이 몇 명 있어. 커다란 노란 랜턴이 테라스와 건물 외벽, 도로를 비추고 골목의 자갈에 비친 보라색, 분홍색, 별이 박힌 파란 하늘 밑에 거리의 지붕들은 짙은 바랑인 보라색, 나무의 초록색 등 이거야 말로 검은색을 쓰지 않고 그림을 그리는 방법이야.*
>
> _여동생 빌레미나에게 보낸 편지에서

여동생에게 보낸 편지에서 알 수 있듯이, 당시의 고흐는 밤 카페에 앉아 주변 사물의 다양한 색을 몸으로 느끼며 예술적 영감을 발산하는 모습을 쉽게 상상할 수 있습니다. 특히 후기 인상주의를 대표하는 그의 '밤하늘의 별'이 처음 등장하는 상징적인 작품이기도 합니다.

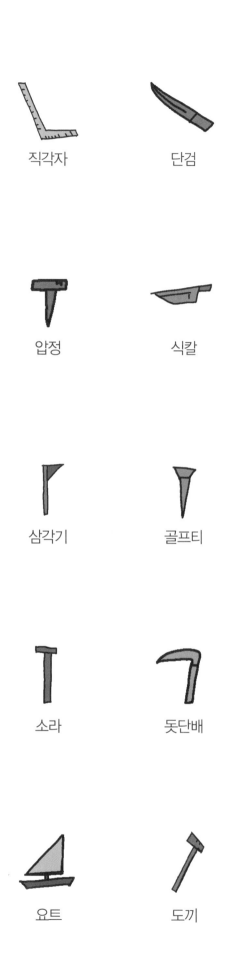

직각자

단검

압정

식칼

삼각기

골프티

소라

돗단배

요트

도끼

Hidden Pictures **in Classic** Paintings

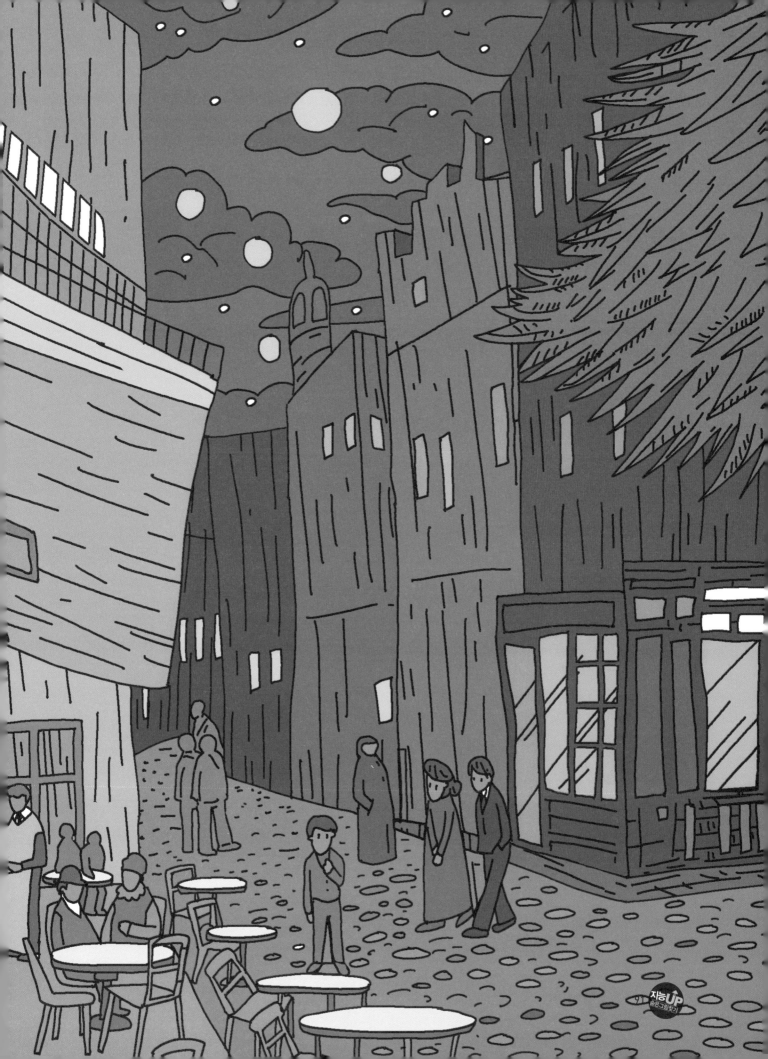

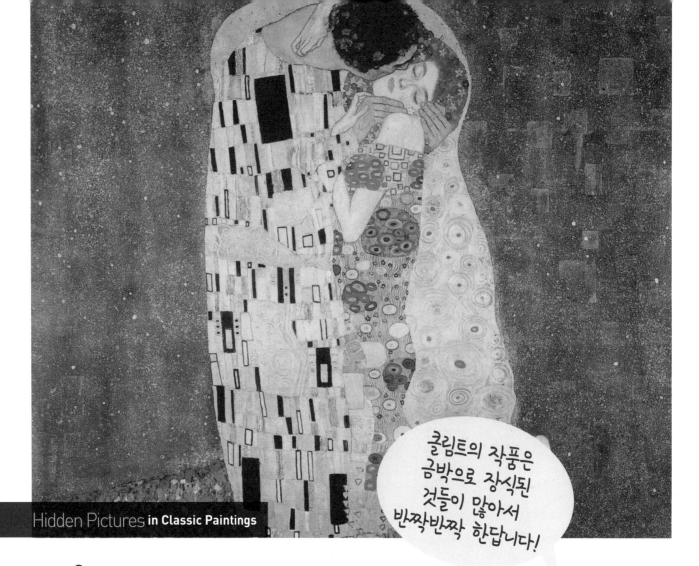

클림트의 작품은 금박으로 장식된 것들이 많아서 반짝반짝 한답니다!

키스
The Kiss

화가 |
구스타프 클림트

〈키스(The Kiss)〉는 오스트리아의 화가 구스타프 클림트가 1908년에 그린 작품입니다. 낭만주의의 상징이 된 대표작인 동시에 가장 많은 사람들의 사랑을 받은 인기작이기도 합니다.

구스타프 클림트(Gustav Klimt)는 오스트리아의 상징주의와 빈 분리파 운동을 대표하는 거장입니다. 여성의 신체를 주제로 하는 에로티시즘 작품을 많이 발표했습니

다. 프랑스어로 "새로운 미술"을 뜻 '빈 아르누보(Art Nouveau, 19세기~20세기 초의 장식미술양식)' 운동을 위한 빈 분리파 조직을 결성한 반(反) 아카데미즘의 선두에 선 상징적인 작가이기도 합니다.

<키스>를 볼 때 가장 먼저 눈에 들어오는 것은 '금색'입니다. 다양한 깊이의 색을 내는 금을 이용한 채색을 사용해 '사랑'이라는 주제의 환상적인 효과와 현실이 아닌 듯한 시각적 충격, 말로 표현하기 힘든 개념을 작품 자체로 설명하는 강렬함을 모두 볼 수 있습니다. 더 이상 가까워 질 수 없을 듯이 끌어안고 있는 두 사람의 발밑에는 형형색색의 꽃으로 가득 차 있습니다. 부드럽게 감싸 쥐고 있는 남자의 손아귀 속에서 붉게 달아오른 여성의 볼은 두 사람의 황홀한 사랑의 감정을 드러내고 있습니다.

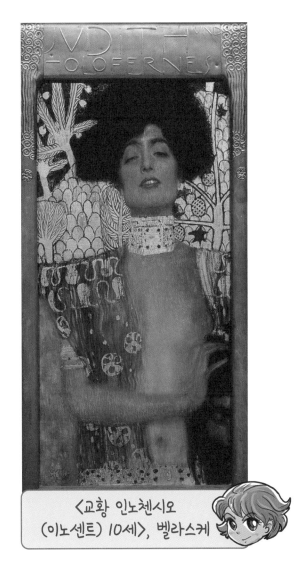

<교황 인노첸시오 (이노센트) 10세>, 벨라스케

하지만 한편으로는 두 사람이 포옹하고 있는 자세가 어딘지 모르게 불안정해 보이기도 합니다. 여성의 얼굴이 과도하게 꺾여 있고 무릎 꿇은 자세도 불편해 보입니다. 사랑이라는 것이 희망적이고 황홀하기만 한 것은 아니라는 작가의 의도가 보이는 듯합니다.

사생활을 철저히 숨겨서 알려진 것이 많이 없긴 하시만, 클림트는 다른 한편으로는 '비엔나의 카사노바'라고 불릴 만큼 다양한 여성 편력으로도 유명했습니다. '여성'을 주제로 하는 많은 작품들에서 느껴지는 퇴폐미를 생각해 본다면 <키스>에서 드러나는 기괴한 불안정함은 오히려 작가의 의도를 더 잘 보여주는 것이 아닌가 생각됩니다.

벙거지 모자

중식도

버섯

성냥개비

소리 굽쇠

줄무늬 비니

해파리

스테이플러

달팽이

도끼

Hidden Pictures **in Classic** Paintings

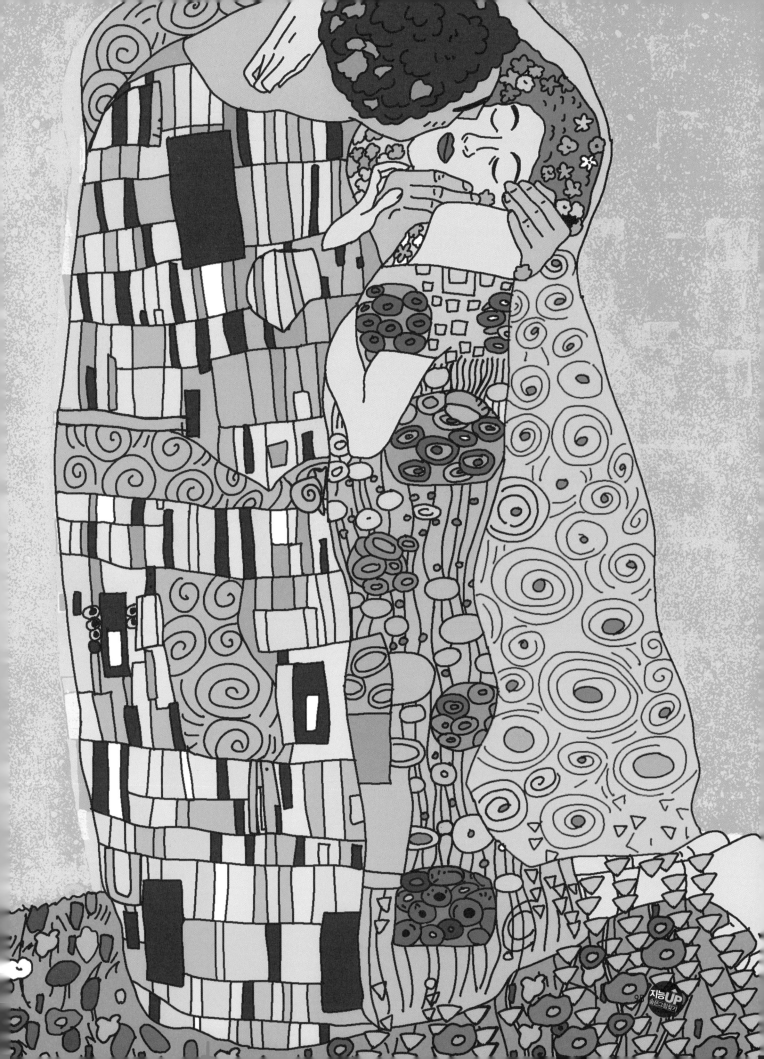

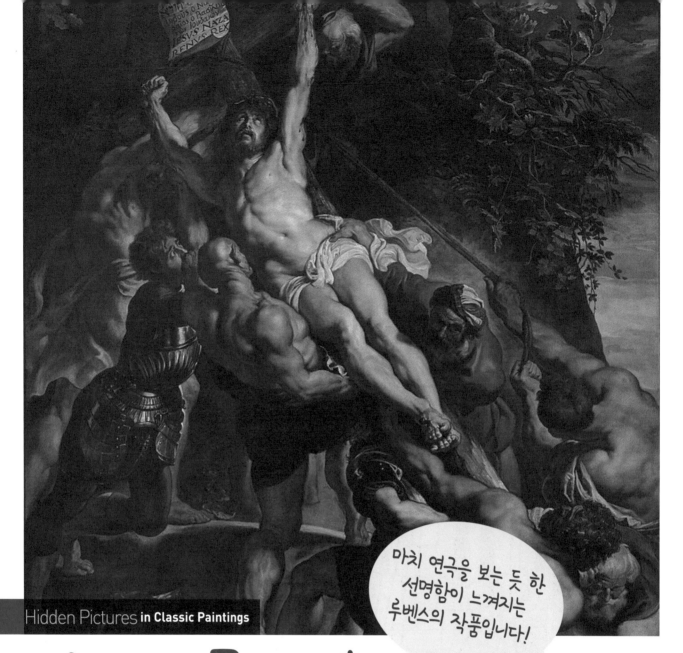

마치 연극을 보는 듯 한 선명함이 느껴지는 루벤스의 작품입니다!

십자가를 세움
The Elevation of the Cross

화가 |
피터 파울 루벤스

〈십자가를 세움〉은 피터 폴 루벤스가 1610년 안트베르펜 성당에 그린 〈십자가의 높이 예수의 십자가형〉 작품의 일부입니다. 루벤스는 17세기의 명망 있는 외교관

이자 화가입니다. 미켈란젤로, 카라바조 등 고전 작가들의 영향을 받았으며 다양한 방식으로 이 영향력들을 결합하여 자신만의 화풍을 만들어냅니다.

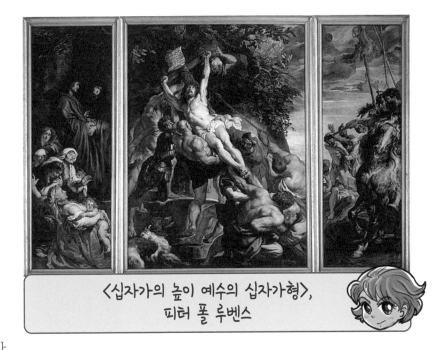

〈십자가의 높이 예수의 십자가형〉, 피터 폴 루벤스

〈십자가를 세움〉을 살펴보면 중앙에 대각선으로 비스듬히 걸쳐있는 십자가와 예수를 중심으로 여러 인물들이 주변을 감싸고 있습니다. 이 기울어진 구도는 유대인에 의해 강제로 매달린 예수가 구원하고자 하는 인간들의 원죄가 실려 있는 십자가의 무게를 강조하기 위한 '카라바조 풍'의 배치입니다. 고통스러웠을 예수와 이를 복잡한 심정으로 지켜보았을 주변 인물들이 그렇게 보이지 않는 이유는 강인한 근육과 정확한 비례로 건장한 체구를 가진 '미켈란젤로 풍'의 인물 묘사 때문입니다. 강약이 선명한 빛과 색의 사용, 생동감 넘치는 자세를 보고 있자면 마치 조명을 많이 사용한 연극을 중간에 멈춰세운 뒤 그 장면을 실제로 보고 있는 듯 한 착각을 불러일으킬 정도입니다. 이것은 증명사진처럼 평면적이고 단순한 표현을 거부하는 바로크 미술의 특징을 루벤스가 잘 표현하고 있기 때문입니다.

르네상스의 부패와 사치에 반발하여 1517년 종교개혁이 일어난 이후 교황과 왕들은 땅에 떨어진 위신을 다시 세우기 위해 '종교적 미술'을 이용합니다. 많은 돈을 들여 웅장한 궁전을 짓고 그 안에 조각이나 그림 등 다양한 미술 작품들을 채워 넣었습니다. 미술품의 내용은 웅장하고 종교적이며 감동을 주는 강렬함이 필요했습니다. 그 요구를 배경으로 바로크 미술이 발달하게 되었고 루벤스는 바로크 미술을 이끄는 선봉장역할을 하게 됩니다.

텐트

오징어

마법사 모자

브로콜리

조개

나사 못

반월도

먼지털이

도끼

미꾸라지

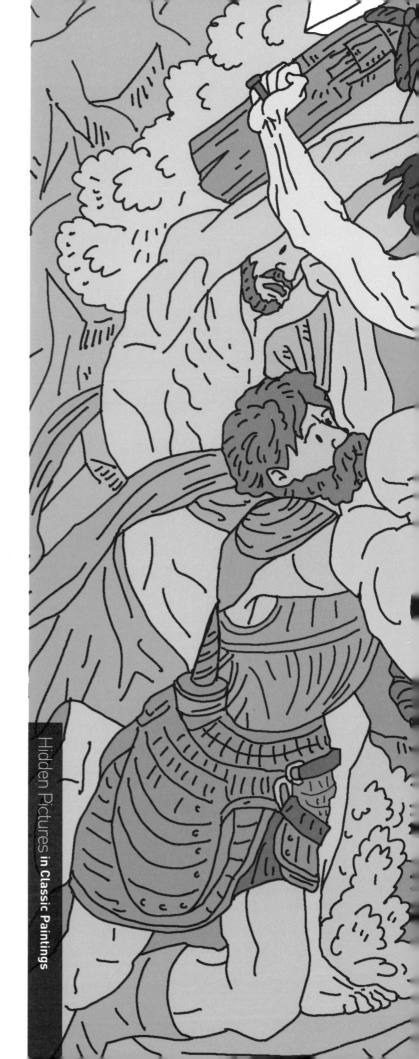

Hidden Pictures **in Classic Paintings**

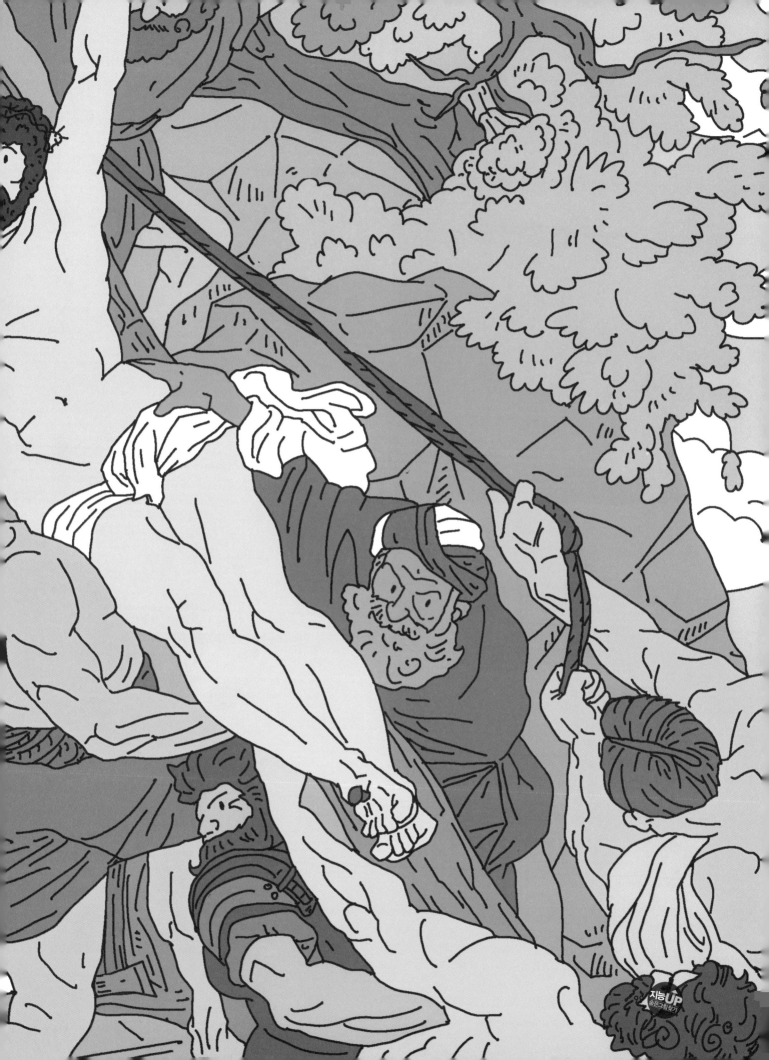

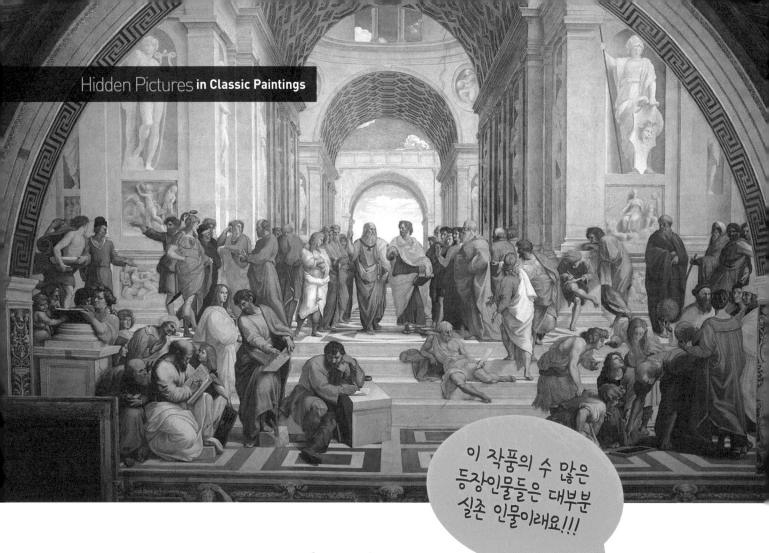

이 작품의 수 많은 등장인물들은 대부분 실존 인물이래요!!!

아테네 학당
Scuola di Atene

화가 |
라파엘로 산치오

철학자 플라톤과 아리스토텔레스를 중심으로 제논, 피타고라스, 크세노폰 등 고대 그리스 철학의 정점을 한 눈에 볼 수 있도록 집대성한 작품을 볼 수 있을까요? 프레스코화로 유명한 화가 라파엘로는 1511년 교황의 개인 서재에 〈아테네 학당(Scuola di Atene)〉을 그려 넣는 것으로 이 어려운 주제를 완성했습니다.

라파엘로는 입체감과 사실주의의 정점을 보여주는 천재 작가입니다. 짧은 생애를 살

앉으나 자신의 작품에 대한 엄밀함과 미술적 재능은 현대미술에서도 그 그림자를 볼 수 있을 정도로 사실적이었고, 원근감을 자유자재로 이용한 입체적 표현방식은 이후 미술 역사에 지대한 영향을 남기며 근대 미술의 표본이 됩니다.

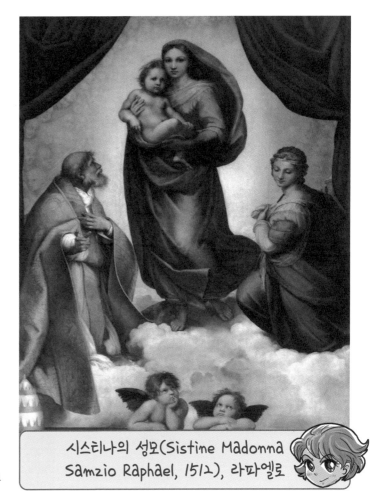

시스티나의 성모(Sistine Madonna Samzio Raphael, 1512), 라파엘로

'1점 투시도법'을 이용해 보는 이에게 웅장함고 경외감을 주는 이 작품은 완벽한 원근법과 선명한 인물묘사, 수평적 구조를 사용하여 '고대 그리스에서부터 르네상스 시기에 이르기까지 철학, 수학, 의학 등을 대표하는 인물들이 모두 모여 있으면 어떨까?'라는 발상으로 만들어졌습니다.

앞쪽에는 수학자와 과학자, 예술가 들이 배치되어 있고, 뒤쪽에는 철학자들이 서 있습니다. 가장 잘 보이는 앞 열에 소크라테스, 플라톤, 아리스토텔레스 등이 서서 주변을 둘러보며 열띤 토론을 벌이고 있고, 술을 너무 좋아한 나머지 술통 속에서 살았다는 철학자 디오게네스가 술 취한 듯 정면 계단에 비스듬히 기대있는 것이 재미있습니다.

그 외에도 프톨레마이오스, 아르키오메데스, 헤라 클리 투스, 이븐 루시드, 피타고라스, 디오게네스 등 당대의 저명한 학자, 예술가들이 그려져 있습니다. 이 작품을 본 교황 율리오 2세는 너무 마음에 들어 하며 열광했다고 전해집니다.

챙모자 종이비행기

나룻배 소라

하키스틱 스케이트

마법사 모자 하이힐

해머 운동화

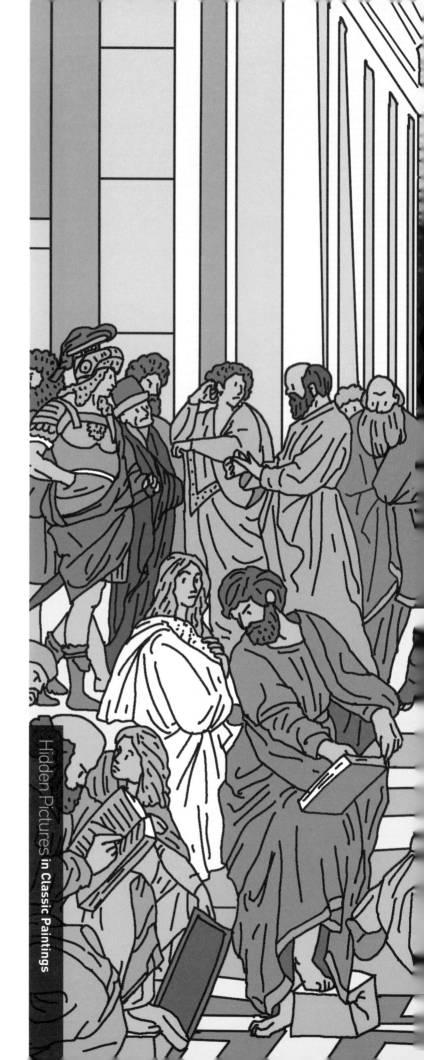

Hidden Pictures **in Classic Paintings**

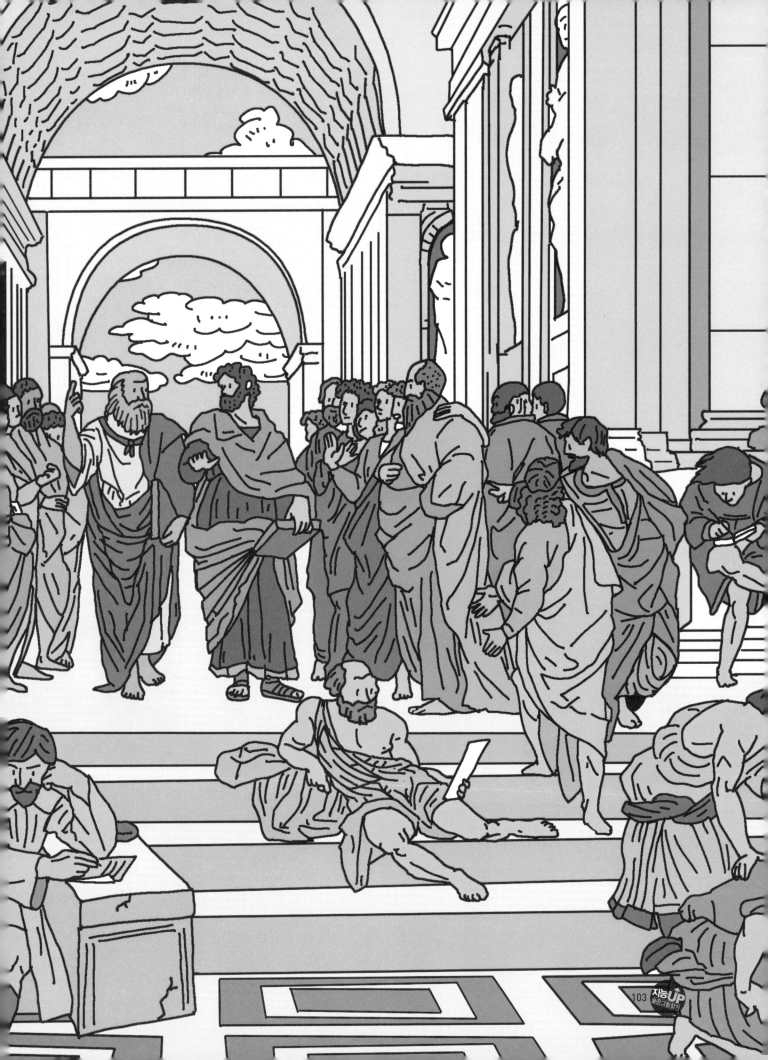

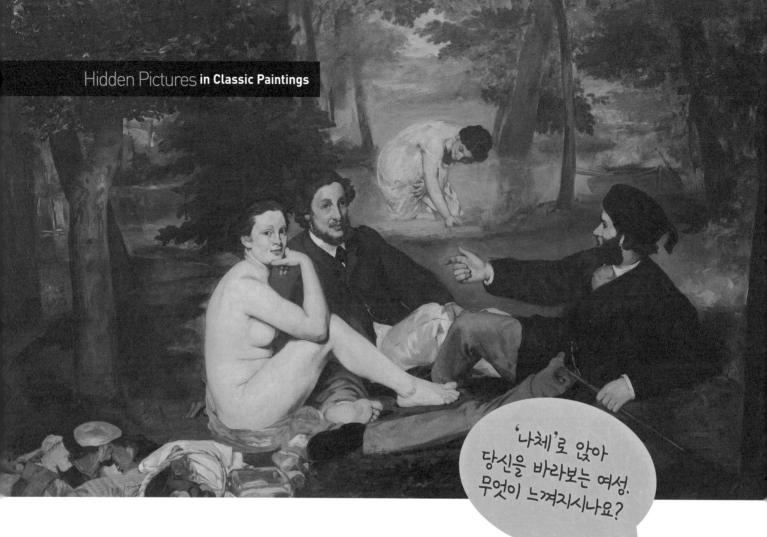

'나체'로 앉아
당신을 바라보는 여성.
무엇이 느껴지시나요?

풀밭위의 점심식사
Luncheon on the Grass

화가 |
에두아르 마네

프랑스 인상주의 화가 '에두아르 마네(Edouard Manet)'의 화제작 〈풀밭 위의 점심
식사〉를 소개하겠습니다. 인상주의의 창시자로 이름 높은 화가인 동시에 비교적 초
기작인 〈풀밭 위의 점심 식사〉와 〈올랭피아〉를 통해 문제적 작가라는 비난도 많이
받은 작가이기도 합니다. 단순하고 강한 선과 함께 풍부한 색을 특색으로 삼고 있는
마네는 앞에서 말한 두 작품을 통해 현대 미술로 넘어오는 전환점을 만든 작가로도

유명합니다.

<풀밭 위의 점심 식사>를 살펴보면 풀밭 위에 서너 명의 남녀가 둘러앉아 식사를 하고 있습니다. 그 중 한 여자는 나머지 남자들이 두꺼운 코트를 입고 있는 것과는 달리 나체로 앉아 그림을 보는 관객을 향해 무언가를 묻는 듯한 시선을 보내고 있습니다. 당시 이 작품이 전시되 자 관람하던 관람객들은 이 여성을 '나체'로 그린 것이 민망하다 또는 똑바로 관람객을 바라보는 여성의 시선이 뻔뻔하다 등 온갖 비난을 퍼부었습니다.

당시 파리에는 1667년부터 프랑스 왕립 미술원이 개최해 온 '살롱전'이 있었는데 프랑스 화가들이 화단에 등단할 수

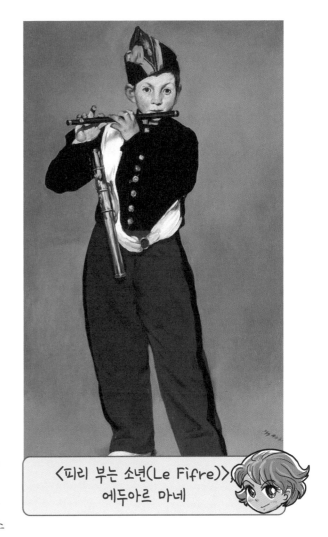

<피리 부는 소년(Le Fifre)>, 에두아르 마네

있는 유일한 관문이었습니다. 문제는 이 살롱전에 출품 된 작품들을 심사하는 심사위원들이 굉장히 까다롭고 고리타분했다는 점이었습니다. 애국심을 고취시키거나 교육적으로 훌륭한 작품 등을 주로 선별해 합격 시켰기 때문에 실험적이고 신선한 작품을 출품한 젊은 작가들은 모두 떨어질 수밖에 없었습니다. 이런 상황을 조롱하려고 낙선한 작품들만은 모아 '낙선 작품전'을 열기도 했는데 문제의 <풀밭 위의 점심 식사>이 전시된 곳이 바로 이 '낙선 전시회'였습니다.

이 작품에 대한 비난에 대해 마네는 "실제로 존재한 것을 그리고 싶었다.""라고 항변합니다. 또한 이 여성의 시선은 '뻔뻔한 것'이 아니라 '당당한 것'이며, 여성만을 나체로 그려 음흉한 것이 아니라 여성만이 '눈에 띄게 한 것'이라고 말합니다. 이때까지 그려져 왔던 영웅이나 신화 속 인물 등과 같은 상상의 표현이 아니라, 위선과 가식을 벗어버리고 있는 그대로의 모습, 자신이 목격한 사회의 일면을 솔직하게 그리고자 했던 것입니다.

양말

양

벙어리 장갑

고슴도치

알라딘 램프

토끼

지팡이

챙모자

뱀장어

구두

Hidden Pictures **in Classic Paintings**

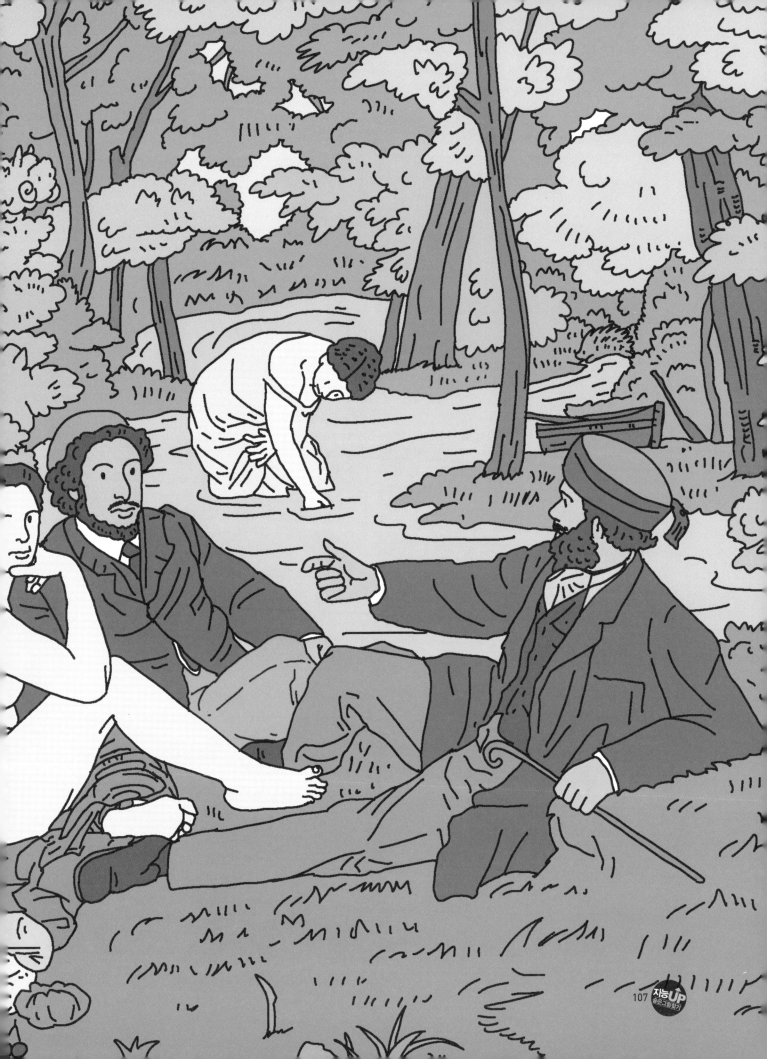

Answer 정답

최후의 만찬 | 4p
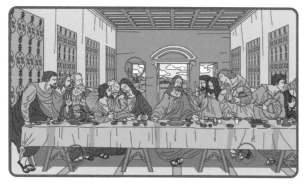

비너스의 탄생 | 8p
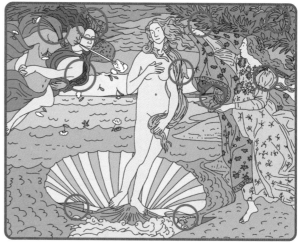

아담의 창조 | 12p
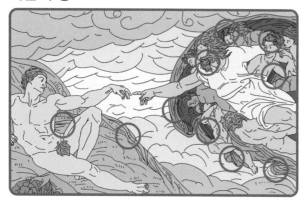

뱃놀이에서의 점심 | 16p
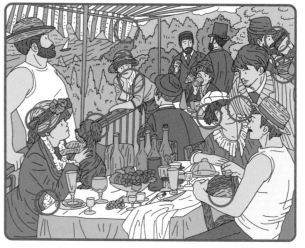

바벨탑 | 20p
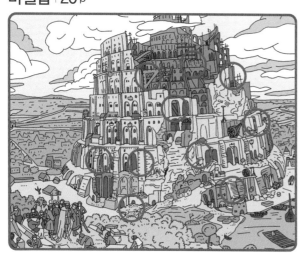

알프스를 건너는 나폴레옹 | 24p
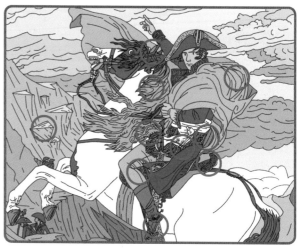

수태고지 | 28p

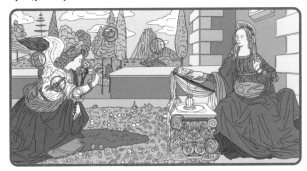

사대륙 | 32p

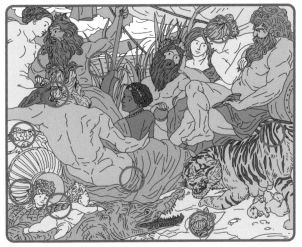

시녀 | 36p

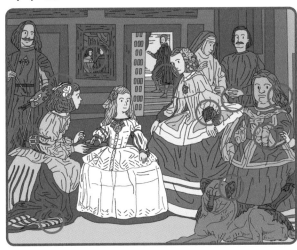

물랭 드 라 갈레트의 무도회 | 40p

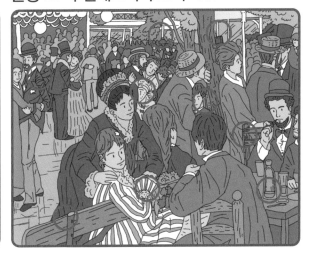

동방박사의 경배 | 44p

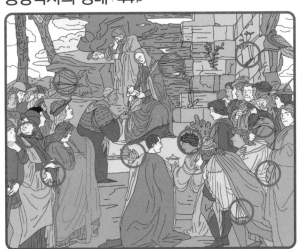

물랑루즈 라운지에서 춤 | 48p

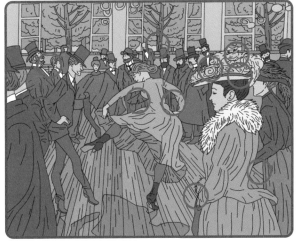

민중을 이끄는 자유의 여신 | 52p

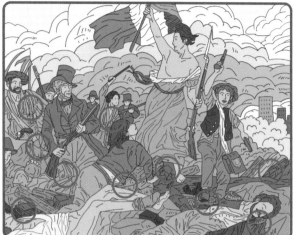

산상수훈 | 56p

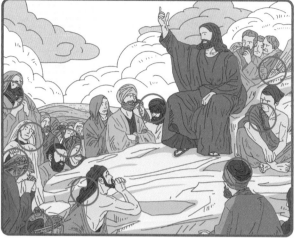

네덜란드 속담 | 60p

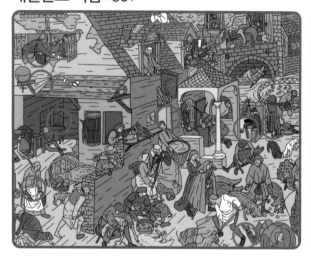

예수와 백부장 | 64p

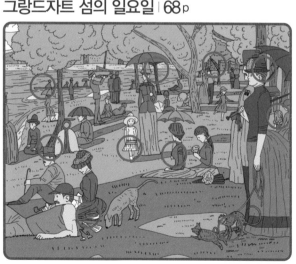

그랑드자트 섬의 일요일 | 68p

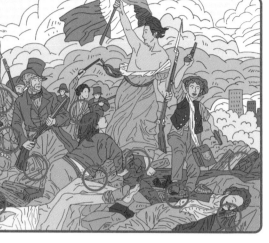

펠레우스와 테티스 결혼식의 신들의 축제 | 72p

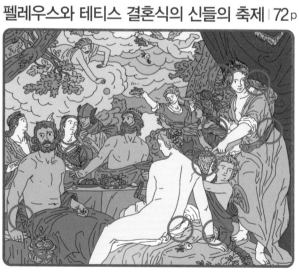

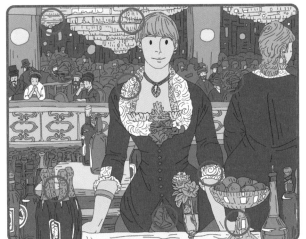
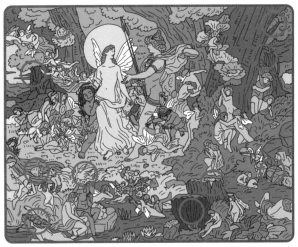
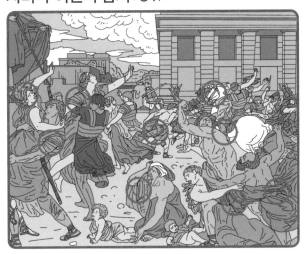
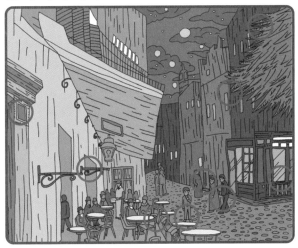
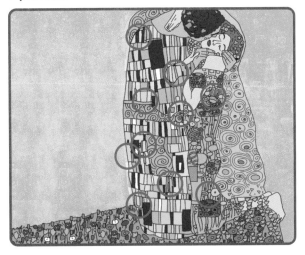
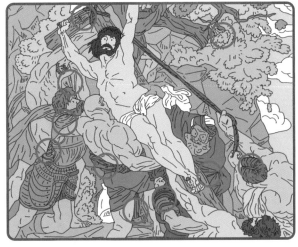

Answer 정답

아테네 학당 | 100 p

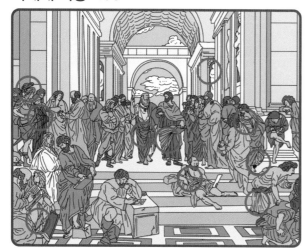

풀밭위의 점심식사 | 104 p

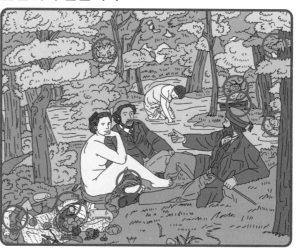